나도 캘리애처럼 손글씨 잘 쓰고 싶어 워크북

배정애 [캘리애]

손글씨로 용기와 위로, 사랑과 마음을 나누는 작가.

우리나라 최고의 감성 캘리그라퍼로 베스트셀러 작가는 물론, 온·오프라인 인기 만점 강사다. 캘리그라피와 관련한 여러 협업을 진행하던 중 우연히 손글씨 작업을 맡게 되었다. 그것이 계기가 되어 캘리그라피와는 또 다른 담백한 손글씨의 매력에 푹 빠졌다. 평생 취미인 '덕질'을 한껏 발휘해 여러 펜으로 끝없이 연구하고 연습한 끝에 '누구나 따라 쓰고 싶은' 캘리애만의 예쁜 손글씨를 만들어냈다.

그의 손글씨에는 '사람이 사람에게 건네는 따뜻한 마음'이 담긴다. 드라마 명대사, 좋은 노랫말, 울림을 주는 누군가의 한마디, 그리고 그가 직접 쓴 짧은 에세이까지. 그 밑바탕에는 오늘 하루 힘이 되는 응원의 글을 사람들과 나누고 싶다는 그의 사랑스런 진심이 담겨 있기에 '캘리애 손글씨'는 더 특별하고 아름답다.

캘리그라피를 다양하게 써서 활용해볼 수 있는 《캘리愛 빠지다》《캘리愛처럼 쓰다》《수채 캘리愛 빠지다》를 펴냈으며, 나태주 필사 시집 《끝까지 남겨두는 그 마음》 원태연 필사 시집 《그런 사람 또 없습니다》 등 다수의 베스트셀러에 캘리그라퍼로 참여했다.

· **블로그** blog.naver.com/kkomataku · **인스타그램** @jeju_callilove · **유튜브** 캘리애 빠지다

한 권으로 끝내는 또박체와 흘림체 수업

나도 캘리애처럼 손글씨 잘 쓰고 싶어 워크북

초판 1쇄 발행 2022년 4월 18일
초판 3쇄 발행 2022년 12월 16일
개정 1쇄 인쇄 2024년 1월 12일
개정 1쇄 발행 2024년 1월 26일

지은이 배정애
펴낸이 金禎珉
펴낸곳 북로그컴퍼니
책임편집 김나정
디자인 김승은
주소 서울시 마포구 와우산로 44(상수동), 3층
전화 02-738-0214
팩스 02-738-1030
등록 제2010-000174호

ISBN 979-11-6803-079-4 13640

매일 또박또박, 한 글자 한 글자 정성을 담아서 씁니다. 오늘 할 일을 적으며 보람찬 하루를 보내자 다짐하기도 하고, 하루를 정리하며 잘한 일은 칭찬하고 못한 일은 반성하기도 합니다. 손글씨에는 신기한 힘이 있는 것 같아요. 키보드로 쓸 때처럼 쓰고 지우기를 반복할 수 없으니 솔직해져요. 덕분에 오래 기억에 남기도 하고요. 예쁜 글씨로 기록을 남기려는 사람들이 많은 걸 보면 손글씨의 이런 장점은 저만 느끼는 게 아닌가 봐요.

글씨를 예쁘게 잘 쓰고 싶지만 마음처럼 되지 않는 분들을 위해 《나도 캘리애처럼 손글씨 잘 쓰고 싶어》를 썼고, 책이 큰 사랑을 받은 덕분에 많은 분들의 글씨가 바뀌어가는 과정을 볼 수 있었어요. 꾸준히 쓰는 동안 조금씩 변해가는 독자님들의 글씨를 보며 저도 함께 행복했고 뿌듯했습니다.

"정말 내 글씨가 바뀔 수 있을까?"
글씨 연습을 시작하는 분들이 가장 많이 하는 고민이에요. 이 책을 펼쳐 든 지금도 여전히 스스로를 의심하고 있을지 모릅니다. 짧은 시간에 확 바뀌지는 않겠죠. 하지만 제가 알려드리는 팁을 기억하며 매일 쓴다면 분명 바뀔 수 있어요.
본 책과 마찬가지로 저의 대표 서체인 '또박체'와 '흘림체'를 배워볼 겁니다. 더 많은 문장을 연습할 수 있도록 꽉꽉 채워 구성했어요. 동영상 가이드도 준비했으니 영상을 보며 저와 함께 쓰면 더 좋겠죠? 또 일상에서 자주 사용하는 인사말은 또박체와 흘림체를 한 페이지에서 나란히 연습할 수 있게 담았으니 활용도가 높을 거예요.

그럼 저와 함께 또박또박, '마음을 담아 마음을 닮은 글씨'를 쓰러 가볼까요?

배정애

차례

· PART 1 ·

또박체 잘 쓰고 싶어 ··· 7

· PART 2 ·

흘림체 잘 쓰고 싶어 ··· 83

· PART 3 ·

일상에서 자주 쓰는 표현 ··· 159

♧ 이 책은 《나도 캘리애처럼 손글씨 잘 쓰고 싶어》의 워크북으로 연습에 집중할 수 있도록 구성했습니다.
♧ 이 책의 단어와 문장은 페이퍼메이트 잉크조이 젤 0.7을 사용해 썼습니다.

또박체와 흘림체를 잘 쓰기 위해

단어로 시작하기

이 책에 주로 등장하는 단어를 모았습니다. 일상에서도 자주 쓰는 단어들이니 본격적으로 손글씨를 연습하기 전에 손을 푼다고 생각하며 가볍게 써보세요.

문장으로 연습하기

손글씨를 잘 쓰기 위해서 어떤 점에 주의해야 하는지 캘리애 작가의 포인트를 담았습니다. 대표 문장 하나에 세 개의 연습 문장을 달아 하나의 포인트를 반복해 연습할 수 있도록 구성했습니다. 일부 대표 문장의 경우 동영상 가이드를 제공하니 페이지 상단의 큐알 코드를 재생해보세요.

긴 글을 조화롭고 아름답게 쓰는 법에 대해 배웁니다. 캘리애 손글씨를 따라 써보며 행간을 어떻게 맞춰야 조화로운지 알아보고, 다양한 펜을 활용해보며 손글씨가 돋보이도록 하는 여러 방법에 대해 알아봅니다.

일상에서 자주 쓰는 표현

'감사합니다', '사랑합니다' 등 일상에서 자주 쓰며, 손글씨로 전달되었을 때 더 아름다운 문장을 집중 연습합니다. 또박체와 흘림체를 한 페이지에 나란히 수록했으니 두 서체의 차이를 비교해보며 써보세요.

또박체	흘림체
생일 축하합니다.	생일 축하합니다.
생일 축하합니다.	생일 축하합니다.
생일 축하합니다.	생일 축하합니다.
항상 응원하고 있어!	항상 응원하고 있어!
항상 응원하고 있어!	항상 응원하고 있어!
항상 응원하고 있어!	항상 응원하고 있어!

긍정적이고 밝은 사람이
하하호호 웃는 사람이 곁에 있으면
나도 그 에너지를 받기 마련이다.
하지만 모든 일에 부정적인 사람 옆엔
나조차도 어두워진다.
별것 아닌 일도 큰일처럼
느끼게 하는 사람이 있는가 하면
큰일도 별것 아닌 걸로 만드는 사람
큰일일수록 차분하고 유쾌하게
받아들이는 사람이 되고 싶다.
작은 일에 더 행복해하는 소박한 궁

'또박체'
잘 쓰고 싶어

특별한 건 멀리 있지 않아.

곁에 있지.

결	심	결	심	결	심	결	심	결	심		
결	심	결	심	결	심	결	심	결	심		
나	무	나	무	나	무	나	무	나	무		
나	무	나	무	나	무	나	무	나	무		
노	력	노	력	노	력	노	력	노	력		
노	력	노	력	노	력	노	력	노	력		
당	신	당	신	당	신	당	신	당	신		
당	신	당	신	당	신	당	신	당	신		
마	음	마	음	마	음	마	음	마	음		
마	음	마	음	마	음	마	음	마	음		
사	랑	사	랑	사	랑	사	랑	사	랑		
사	랑	사	랑	사	랑	사	랑	사	랑		
고	맙	다	고	맙	다	고	맙	다			
고	맙	다	고	맙	다	고	맙	다			
고	맙	다	고	맙	다	고	맙	다			

선 물 선 물 선 물 선 물 선 물

선 물 선 물 선 물 선 물 선 물

시 간 시 간 시 간 시 간 시 간

시 간 시 간 시 간 시 간 시 간

여 행 여 행 여 행 여 행 여 행

여 행 여 행 여 행 여 행 여 행

무 지 개 무 지 개 무 지 개

무 지 개 무 지 개 무 지 개

무 지 개 무 지 개 무 지 개

자 촌 감 자 촌 감 자 촌 감

자 촌 감 자 촌 감 자 촌 감

자 촌 감 자 촌 감 자 촌 감

웃 음 소 리 웃 음 소 리

웃 음 소 리 웃 음 소 리

웃 음 소 리 웃 음 소 리

용	기	용	기	용	기	용	기	용	기
용	기	용	기	용	기	용	기	용	기
좋	다	좋	다	좋	다	좋	다	좋	다
좋	다	좋	다	좋	다	좋	다	좋	다
축	하	축	하	축	하	축	하	축	하
축	하	축	하	축	하	축	하	축	하
출	발	출	발	출	발	출	발	출	발
출	발	출	발	출	발	출	발	출	발
특	별	특	별	특	별	특	별	특	별
특	별	특	별	특	별	특	별	특	별
포	기	포	기	포	기	포	기	포	기
포	기	포	기	포	기	포	기	포	기
잘	하	다	잘	하	다	잘	하	다	
잘	하	다	잘	하	다	잘	하	다	
잘	하	다	잘	하	다	잘	하	다	

하	늘	하	늘	하	늘	하	늘	하	늘		
하	늘	하	늘	하	늘	하	늘	하	늘		
하	루	하	루	하	루	하	루	하	루		
하	루	하	루	하	루	하	루	하	루		
행	복	행	복	행	복	행	복	행	복		
행	복	행	복	행	복	행	복	행	복		
준	비	물	준	비	물	준	비	물			
준	비	물	준	비	물	준	비	물			
준	비	물	준	비	물	준	비	물			
즐	겁	다	즐	겁	다	즐	겁	다			
즐	겁	다	즐	겁	다	즐	겁	다			
즐	겁	다	즐	겁	다	즐	겁	다			
케	이	크	케	이	크	케	이	크			
케	이	크	케	이	크	케	이	크			
케	이	크	케	이	크	케	이	크			

평소에 초성을 크게 쓰는 습관이 있다면 줄여서
써보세요. 자음이 모음보다 크면 글자의 균형이 맞
지 않아 글씨가 어색해져요. 손글씨가 익숙해진 후
에는 초성의 크기를 변형해 써보는 것도 좋지만 처
음 연습할 때는 작게 쓰는 게 좋습니다.

오늘 하루도 수고했어요.

오늘 하루도 수고했어요.

오늘 하루도 수고했어요.

오늘 하루도 수고했어요.

오늘 하루도 수고했어요.

오늘 하루도 수고했어요.

오늘 하루도 수고했어요.

오늘 하루도 수고했어요.

오늘 하루도 수고했어요.

즐거운 하루 보내세요. 즐거운 하루 보내세요.

즐거운 하루 보내세요. 즐거운 하루 보내세요.

즐거운 하루 보내세요. 즐거운 하루 보내세요.

주말 잘 보내셨나요? 주말 잘 보내셨나요?

주말 잘 보내셨나요? 주말 잘 보내셨나요?

주말 잘 보내셨나요? 주말 잘 보내셨나요?

편안한 저녁 시간 보내세요.

편안한 저녁 시간 보내세요.

편안한 저녁 시간 보내세요.

Point ㅕ 쓰기

ㅕ를 쓸 때는 초성과 간격을 두고 쓰세요. 초성과 붙여 쓰면 글씨가 좁고 답답해 보여요. 또한, ㅕ의 두 가로획 사이에 공간 여유를 두고 쓰세요.

열렬히 치열하게 미련이 남지 않도록.

열렬히 치열하게 미련이 남지 않도록.

열렬히 치열하게 미련이 남지 않도록.

열렬히 치열하게 미련이 남지 않도록.

열렬히 치열하게 미련이 남지 않도록.

결심했다면 주저하지 말고 바로 시작해요.

결심했다면 주저하지 말고 바로 시작해요.

결심했다면 주저하지 말고 바로 시작해요.

벼르고 벼르던 여행을 예약했다.

벼르고 벼르던 여행을 예약했다.

벼르고 벼르던 여행을 예약했다.

결국에는 별처럼 밝게 빛날 당신.

결국에는 별처럼 밝게 빛날 당신.

결국에는 별처럼 밝게 빛날 당신.

여유로운 마음을 갖고
천천히 해봐요.

(Point) ㅛ, ㅠ 쓰기

ㅛ, ㅠ를 쓸 때는 두 세로획 사이가 너무 좁아지지
않도록 주의하세요. 두 세로획의 평행을 유지하되
길이는 서로 달라도 괜찮아요.

여유로운 마음을 갖고 천천히 해봐요.

여유로운 마음을 갖고 천천히 해봐요.

여유로운 마음을 갖고 천천히 해봐요.

여유로운 마음을 갖고 천천히 해봐요.

여유로운 마음을 갖고 천천히 해봐요.

유유히 흘러가는 강물처럼 잔잔하게.

유유히 흘러가는 강물처럼 잔잔하게.

유유히 흘러가는 강물처럼 잔잔하게.

표류하는 나에게 등대가 되어줘서 고마워요.

표류하는 나에게 등대가 되어줘서 고마워요.

표류하는 나에게 등대가 되어줘서 고마워요.

만류를 뿌리치고 과감하게 도전.

만류를 뿌리치고 과감하게 도전.

만류를 뿌리치고 과감하게 도전.

(Point) 초성 ㄱ 쓰기

'결'처럼 ㄱ 옆에 모음이 오는 경우에는 ㄱ의 가로
획과 세로획의 비율을 1:2로 쓰고, 아래에 모음이
오는 경우 또는 '과'처럼 아래와 옆 모두 모음이 오
는 경우에는 1:1 비율로 쓰세요. ㄱ의 세로획은 사
선보다는 직선으로 쓰는 게 더 정돈되어 보여요.

결과도 중요하지만 과정이 더 중요해.

결과도 중요하지만 과정이 더 중요해.

결과도 중요하지만 과정이 더 중요해.

결과도 중요하지만 과정이 더 중요해.

결과도 중요하지만 과정이 더 중요해.

각고의 노력 끝에 이루어낸 결실.

각고의 노력 끝에 이루어낸 결실.

각고의 노력 끝에 이루어낸 결실.

언제나 건강하길 바라요. 언제나 건강하길 바라요.

언제나 건강하길 바라요. 언제나 건강하길 바라요.

언제나 건강하길 바라요. 언제나 건강하길 바라요.

귀갓길에 괜히 네 생각이 났어.

귀갓길에 괜히 네 생각이 났어.

귀갓길에 괜히 네 생각이 났어.

가끔 그날이 떠오를
때가 있다.

쌍자음을 쓸 때는 두 자음 사이에 간격을 두고, 기울기와 크기를 맞춰 쓰는 게 훨씬 가독성이 좋고 깔끔해 보여요. 받침에 쓸 때도 마찬가지예요.

가끔 그날이 떠오를 때가 있다.

가끔 그날이 떠오를 때가 있다.

가끔 그날이 떠오를 때가 있다.

가끔 그날이 떠오를 때가 있다.

가끔 그날이 떠오를 때가 있다.

짜증 나는 일은 쓰레기통에! 짜증 나는 일은 쓰레기통에!

짜증 나는 일은 쓰레기통에! 짜증 나는 일은 쓰레기통에!

짜증 나는 일은 쓰레기통에! 짜증 나는 일은 쓰레기통에!

꼬불꼬불 산골짜기. 꼬불꼬불 산골짜기.

꼬불꼬불 산골짜기. 꼬불꼬불 산골짜기.

꼬불꼬불 산골짜기. 꼬불꼬불 산골짜기.

잘하고 있다는 걸 깨닫기까지 오래 걸렸다.

잘하고 있다는 걸 깨닫기까지 오래 걸렸다.

잘하고 있다는 걸 깨닫기까지 오래 걸렸다.

초성 ㄲ에 모음 ㅗ, ㅜ, ㅡ가 올 때

'끝'처럼 ㄲ 아래에 모음이 오는 경우 ㄲ과 모음
ㅡ를 붙이지 말고 간격을 두고 쓰세요. '꼭'처럼 ㄲ
아래에 ㅗ가 올 때는 ㅗ의 세로획을 길게 내려주
세요. 그래야 자음과 모음 사이에 공간이 자연스럽
게 만들어지고, 글씨가 귀여워 보여요.

꼭 끝까지 완주할 수 있길 바라요.

꼭 끝까지 완주할 수 있길 바라요.

꼭 끝까지 완주할 수 있길 바라요.

꼭 끝까지 완주할 수 있길 바라요.

꼭 끝까지 완주할 수 있길 바라요.

지금은 꽃을 피울 시간. 지금은 꽃을 피울 시간.

지금은 꽃을 피울 시간. 지금은 꽃을 피울 시간.

지금은 꽃을 피울 시간. 지금은 꽃을 피울 시간.

꿈꾸는 나무는 시들지 않는다. 꿈꾸는 나무는 시들지 않는다.

꿈꾸는 나무는 시들지 않는다. 꿈꾸는 나무는 시들지 않는다.

꿈꾸는 나무는 시들지 않는다. 꿈꾸는 나무는 시들지 않는다.

행복과 불행은 한 끗 차이. 행복과 불행은 한 끗 차이.

행복과 불행은 한 끗 차이. 행복과 불행은 한 끗 차이.

행복과 불행은 한 끗 차이. 행복과 불행은 한 끗 차이.

(Point) 받침 ㄱ 쓰기

받침 ㄱ을 쓸 때, '획'처럼 이중 모음과 함께 쓰는 경우에는 1:1 비율, '적'과 같이 옆에 모음이 오는 경우에는 1:1 또는 2:1 비율, 위에 모음이 오는 경우에는 2:1 비율로 쓰세요. 겹받침, 쌍받침으로 쓸 때는 1:2 비율로 써야 합니다.

획기적인 계획을 세울 필요가 있어.

획기적인 계획을 세울 필요가 있어.

획기적인 계획을 세울 필요가 있어.

획기적인 계획을 세울 필요가 있어.

획기적인 계획을 세울 필요가 있어.

인생의 궁극적인 목표는 행복!　인생의 궁극적인 목표는 행복!

인생의 궁극적인 목표는 행복!　인생의 궁극적인 목표는 행복!

인생의 궁극적인 목표는 행복!　인생의 궁극적인 목표는 행복!

네 고민은 지극히 자연스러운 거야. 걱정 마.

네 고민은 지극히 자연스러운 거야. 걱정 마.

네 고민은 지극히 자연스러운 거야. 걱정 마.

오늘 하루에 내 몫의 발자국을 남기다.

오늘 하루에 내 몫의 발자국을 남기다.

오늘 하루에 내 몫의 발자국을 남기다.

(Point) 초성 ㄴ 쓰기

'늘'처럼 ㄴ 아래에 모음이 오는 경우에는 ㄴ의 세로획과 가로획의 비율을 1:2로 쓰세요. 이때 ㄴ과 모음의 가로획은 수평으로 맞춰서 쓰는 게 좋아요. ㄴ 옆에 모음이 오거나 아래와 옆 모두 모음이 오는 경우에는 1:1로 쓰세요. ㄴ의 세로획 길이가 너무 길면 어색해 보이니 주의해서 쓰세요.

늘 잘해야 한다는 마음을 내려놔.

늘 잘해야 한다는 마음을 내려놔.

늘 잘해야 한다는 마음을 내려놔.

늘 잘해야 한다는 마음을 내려놔.

늘 잘해야 한다는 마음을 내려놔.

난관이 거듭되어도 포기하지 말자.

난관이 거듭되어도 포기하지 말자.

난관이 거듭되어도 포기하지 말자.

넉넉한 마음으로 나누면서 살고 싶다.

넉넉한 마음으로 나누면서 살고 싶다.

넉넉한 마음으로 나누면서 살고 싶다.

너, 늑장 부리다가 늦을지도 몰라.

너, 늑장 부리다가 늦을지도 몰라.

너, 늑장 부리다가 늦을지도 몰라.

(Point) 받침 ㄴ 쓰기

ㄴ이 받침에 올 때는 ㄴ의 세로획과 가로획의 비율을 1:2 또는 1:1.5로 쓰되, 겹받침일 때는 1:1 비율로 쓰세요. 겹받침을 쓸 때 '찮'처럼 모음이 옆에 오는 글자는 초성 바로 아래에 첫 받침, 모음 바로 아래에 두 번째 받침을 쓰면 단정해 보여요.

괜찮다는 위로가 필요한 날.

괜찮다는 위로가 필요한 날.　　괜찮다는 위로가 필요한 날.

괜찮다는 위로가 필요한 날.　　괜찮다는 위로가 필요한 날.

괜찮다는 위로가 필요한 날.　　괜찮다는 위로가 필요한 날.

괜찮다는 위로가 필요한 날.　　괜찮다는 위로가 필요한 날.

앉은 자리에서 다 읽었다. 앉은 자리에서 다 읽었다.

앉은 자리에서 다 읽었다. 앉은 자리에서 다 읽었다.

앉은 자리에서 다 읽었다. 앉은 자리에서 다 읽었다.

너는 선물처럼 다가온 인연. 너는 선물처럼 다가온 인연.

너는 선물처럼 다가온 인연. 너는 선물처럼 다가온 인연.

너는 선물처럼 다가온 인연. 너는 선물처럼 다가온 인연.

한산한 거리를 거닐다. 한산한 거리를 거닐다.

한산한 거리를 거닐다. 한산한 거리를 거닐다.

한산한 거리를 거닐다. 한산한 거리를 거닐다.

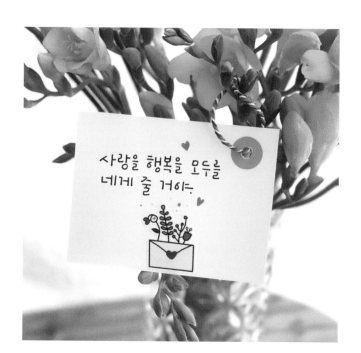

Point ㄹ 쓰기

ㄹ을 쓸 때는 가로획 사이의 빈 공간을 모두 일정하게 쓰세요. '을', '를'처럼 ㄹ과 아래에 오는 모음을 함께 쓸 때는 모음의 가로획을 너무 길게 쓰지 않도록 주의해야 해요.

사랑을 행복을 모두를 네게 줄 거야.

사랑을 행복을 모두를 네게 줄 거야.

사랑을 행복을 모두를 네게 줄 거야.

사랑을 행복을 모두를 네게 줄 거야.

사랑을 행복을 모두를 네게 줄 거야.

너를 아끼는 내 마음을 알고 있니?

너를 아끼는 내 마음을 알고 있니?

너를 아끼는 내 마음을 알고 있니?

틀을 깨는 연습을 해보자. 틀을 깨는 연습을 해보자.

틀을 깨는 연습을 해보자. 틀을 깨는 연습을 해보자.

틀을 깨는 연습을 해보자. 틀을 깨는 연습을 해보자.

해를 거듭할수록 실력은 늘어날 거야.

해를 거듭할수록 실력은 늘어날 거야.

해를 거듭할수록 실력은 늘어날 거야.

Point ㄹ 변형해서 쓰기

ㄹ의 선들을 조금씩 삐뚤게 쓰면 귀엽고 발랄한 느낌이 나요. 첫 획이나 마지막 획의 기울기를 조절해서 귀여운 글씨를 써보세요.

바람에 실려 온 라일락 향기.

바람에 실려 온 라일락 향기.

바람에 실려 온 라일락 향기.

바람에 실려 온 라일락 향기.

바람에 실려 온 라일락 향기.

한 발 한 발 발랄한 발걸음으로.

한 발 한 발 발랄한 발걸음으로.

한 발 한 발 발랄한 발걸음으로.

길을 잃고 갈팡질팡할 때도 있지.

길을 잃고 갈팡질팡할 때도 있지.

길을 잃고 갈팡질팡할 때도 있지.

올해는 알뜰하게 절약하자. 올해는 알뜰하게 절약하자.

올해는 알뜰하게 절약하자. 올해는 알뜰하게 절약하자.

올해는 알뜰하게 절약하자. 올해는 알뜰하게 절약하자.

마음의
깊이를
가늠해
보다.

(Point) ㅁ 다양하게 쓰기

ㅁ은 세로획과 가로획의 비율을 1:1, 1:2, 2:1로 다양하게 써도 괜찮아요. 단, 받침 ㅁ의 경우 함께 쓰는 모음과의 조화를 생각해야 해요. '음'처럼 받침 위에 모음이 있는 경우 모음과 ㅁ의 가로획 길이를 동일하게 쓰세요.

마음의 깊이를 가늠해보다.

마음의 깊이를 가늠해보다.

마음의 깊이를 가늠해 보다.

마음의 깊이를 가늠해보다.

마음의 깊이를 가늠해 보다.

마음의 깊이를 가늠해보다.

마음의 깊이를 가늠해 보다.

마음의 깊이를 가늠해보다.

마음의 깊이를 가늠해 보다.

실수로 말미암아 포기하지 않도록.

실수로 말미암아 포기하지 않도록.

실수로 말미암아 포기하지 않도록.

무엇이든 생각나면 메모!! 무엇이든 생각나면 메모!!

무엇이든 생각나면 메모!! 무엇이든 생각나면 메모!!

무엇이든 생각나면 메모!! 무엇이든 생각나면 메모!!

밀물처럼 밀려드는 그리움. 밀물처럼 밀려드는 그리움.

밀물처럼 밀려드는 그리움. 밀물처럼 밀려드는 그리움.

밀물처럼 밀려드는 그리움. 밀물처럼 밀려드는 그리움.

(Point) ㅂ 쓰기

ㅂ의 두 세로획이 평행이 되도록 쓰세요. ㅂ의 첫 가로획이 너무 아래로 내려가면 ㅂ의 사각형 공간이 좁아져서 답답해 보일 수 있으니 비율을 생각하며 쓰세요.

ㄸ다스한 봄볕에 새싹이 돋아난다.

ㄸ다스한 봄볕에 새싹이 돋아난다.

ㄸ다스한 봄볕에 새싹이 돋아난다.

ㄸ다스한 봄볕에 새싹이 돋아난다.

ㄸ다스한 봄볕에 새싹이 돋아난다.

봄바람 살랑거리는 해변. 봄바람 살랑거리는 해변.

봄바람 살랑거리는 해변. 봄바람 살랑거리는 해변.

봄바람 살랑거리는 해변. 봄바람 살랑거리는 해변.

비법은 조급함을 버리는 것. 비법은 조급함을 버리는 것.

비법은 조급함을 버리는 것. 비법은 조급함을 버리는 것.

비법은 조급함을 버리는 것. 비법은 조급함을 버리는 것.

넓고 푸른 바다를 바라보다. 넓고 푸른 바다를 바라보다.

넓고 푸른 바다를 바라보다. 넓고 푸른 바다를 바라보다.

넓고 푸른 바다를 바라보다. 넓고 푸른 바다를 바라보다.

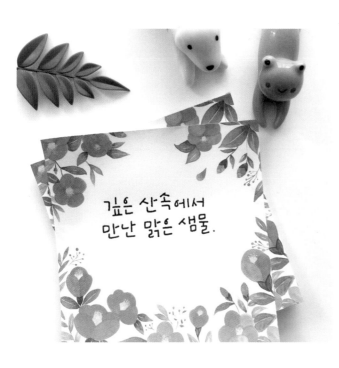

깊은 산속에서
만난 맑은 샘물.

(Point) 초성 ㅅ 쓰기

ㅅ을 쓸 때는 첫 획을 사선으로 쓰세요. '산'처럼 모음이 옆에 오는 경우에는 ㅅ 첫 획의 가운데 지점에서 두 번째 획을 시작하고, '속'처럼 모음이 아래에 오는 경우에는 ㅅ 첫 획의 위쪽에서 두 번째 획을 시작해 다리 벌리듯 간격을 쫙 벌려서 써주세요. 이중 모음과 쓸 때는 두 방법 다 괜찮아요.

깊은 산속에서 만난 맑은 샘물.

깊은 산속에서 만난 맑은 샘물.

깊은 산속에서 만난 맑은 샘물.

깊은 산속에서 만난 맑은 샘물.

깊은 산속에서 만난 맑은 샘물.

쉬엄쉬엄, 잠시 쉬었다 가자.

쉬엄쉬엄, 잠시 쉬었다 가자.

쉬엄쉬엄, 잠시 쉬었다 가자.

순서대로 하지 않아도 돼. 순서대로 하지 않아도 돼.

순서대로 하지 않아도 돼. 순서대로 하지 않아도 돼.

순서대로 하지 않아도 돼. 순서대로 하지 않아도 돼.

새삼스럽게 반가운 새소리. 새삼스럽게 반가운 새소리.

새삼스럽게 반가운 새소리. 새삼스럽게 반가운 새소리.

새삼스럽게 반가운 새소리. 새삼스럽게 반가운 새소리.

(Point) ㅅ, ㅈ, ㅊ 아래에 모음이 올 때

ㅅ, ㅈ, ㅊ 아래에 ㅗ, ㅜ, ㅡ와 같은 모음이 올 때는 두 획(ㅅ)의 간격을 최대한 벌려서 쓰세요. 또한 모음의 가로획이 자음보다 길어지지 않도록 주의해서 쓰세요. 모음의 가로획이 너무 길면 양옆의 글자를 방해하고, 글자 사이에 애매한 여백이 생겨 예쁘지 않아요.

조조영화를 보는 소소한 즐거움.

조조영화를 보는 소소한 즐거움.

조조영화를 보는 소소한 즐거움.

조조영화를 보는 소소한 즐거움.

조조영화를 보는 소소한 즐거움.

너는 소중하고 중요한 사람. 너는 소중하고 중요한 사람.

너는 소중하고 중요한 사람. 너는 소중하고 중요한 사람.

너는 소중하고 중요한 사람. 너는 소중하고 중요한 사람.

스스로 충분히 해낼 수 있어. 스스로 충분히 해낼 수 있어.

스스로 충분히 해낼 수 있어. 스스로 충분히 해낼 수 있어.

스스로 충분히 해낼 수 있어. 스스로 충분히 해낼 수 있어.

수줍은 듯 조용히 미소를 짓다. 수줍은 듯 조용히 미소를 짓다.

수줍은 듯 조용히 미소를 짓다. 수줍은 듯 조용히 미소를 짓다.

수줍은 듯 조용히 미소를 짓다. 수줍은 듯 조용히 미소를 짓다.

방긋 웃는 귀여운 얼굴.

Point 모음 ㅡ에 받침 ㅅ이 올 때

'긋'처럼 '그' 아래에 받침 ㅅ이 올 때는 모음과 ㅅ 사이에 충분히 간격을 두고 쓰세요. 붙여서 쓰면 '긋'처럼 보일 수 있어요. '웃'처럼 받침 ㅅ 위에 모음 ㅜ가 올 때는 모음의 세로획이 분명히 보이도록 쓰세요.

방긋 웃는 귀여운 얼굴.

방긋 웃는 귀여운 얼굴. 방긋 웃는 귀여운 얼굴.

방긋 웃는 귀여운 얼굴. 방긋 웃는 귀여운 얼굴.

방긋 웃는 귀여운 얼굴. 방긋 웃는 귀여운 얼굴.

방긋 웃는 귀여운 얼굴. 방긋 웃는 귀여운 얼굴.

봄비에 새싹이 파릇파릇. 봄비에 새싹이 파릇파릇.

봄비에 새싹이 파릇파릇. 봄비에 새싹이 파릇파릇.

봄비에 새싹이 파릇파릇. 봄비에 새싹이 파릇파릇.

뜻밖의 선물에 따뜻해진 마음.

뜻밖의 선물에 따뜻해진 마음.

뜻밖의 선물에 따뜻해진 마음.

비가 올 듯 말 듯 흐린 하늘. 비가 올 듯 말 듯 흐린 하늘.

비가 올 듯 말 듯 흐린 하늘. 비가 올 듯 말 듯 흐린 하늘.

비가 올 듯 말 듯 흐린 하늘. 비가 올 듯 말 듯 흐린 하늘.

Point ㅇ 쓰기

ㅇ은 크게 쓰지 않도록 주의하며 다양한 모양으로
써보세요. 완벽한 원형이 아니어도 괜찮아요. '어'
처럼 모음이 옆에 오고 받침이 없을 땐 ㅇ을 세로
로 긴 타원 모양으로 써보세요. ㅇ의 끝 선을 정확
하게 맞출 자신이 없다면 숫자 6을 쓰듯이 끝부분
을 살짝 남기는 것도 좋아요.

온 우주가 널 응원하고 있어.

온 우주가 널 응원하고 있어. 온 우주가 널 응원하고 있어.

온 우주가 널 응원하고 있어. 온 우주가 널 응원하고 있어.

온 우주가 널 응원하고 있어. 온 우주가 널 응원하고 있어.

온 우주가 널 응원하고 있어. 온 우주가 널 응원하고 있어.

웃음소리 가득한 일요일.　　　웃음소리 가득한 일요일.

웃음소리 가득한 일요일.　　　웃음소리 가득한 일요일.

웃음소리 가득한 일요일.　　　웃음소리 가득한 일요일.

넘어지기도 하면서 성장하는 거야.

넘어지기도 하면서 성장하는 거야.

넘어지기도 하면서 성장하는 거야.

중요한 것은 포기하지 않는 용기.

중요한 것은 포기하지 않는 용기.

중요한 것은 포기하지 않는 용기.

Point ㅈ, ㅊ 쓰기

ㅈ, ㅊ은 ㅅ과 마찬가지로 두 획(ㅅ)을 사선으로 쓰세요. 함께 오는 모음에 따라서 형태가 많이 바뀌는 자음이니 단어나 문장 형태로 조합하여 연습하는 게 좋아요. ㅊ의 첫 획은 눕혀서 써야 깔끔해 보여요.

칭찬으로 자존감 충전.

칭찬으로 자존감 충전.　　칭찬으로 자존감 충전.

칭찬으로 자존감 충전.　　칭찬으로 자존감 충전.

칭찬으로 자존감 충전.　　칭찬으로 자존감 충전.

칭찬으로 자존감 충전.　　칭찬으로 자존감 충전.

졸업을 축하해요.　졸업을 축하해요.

졸업을 축하해요.　졸업을 축하해요.

졸업을 축하해요.　졸업을 축하해요.

초조해하지 마. 잘하고 있어.

초조해하지 마. 잘하고 있어.

초조해하지 마. 잘하고 있어.

우리는 서로에게 안성맞춤.　우리는 서로에게 안성맞춤.

우리는 서로에게 안성맞춤.　우리는 서로에게 안성맞춤.

우리는 서로에게 안성맞춤.　우리는 서로에게 안성맞춤.

(Point) 초성 ㅋ 쓰기

'커'처럼 ㅋ 옆에 모음이 오는 경우에는 ㅋ의 첫 가
로획과 세로획의 비율이 1:2가 되도록 쓰고, '크'처
럼 아래에 모음이 올 때는 1:1 비율로 쓰세요.

커피와 케이크 한 조각. 나만의 티타임.

커피와 케이크 한 조각. 나만의 티타임.

커피와 케이크 한 조각. 나만의 티타임.

커피와 케이크 한 조각. 나만의 티타임.

커피와 케이크 한 조각. 나만의 티타임.

커다란 우산 아래 다정한 커플.

커다란 우산 아래 다정한 커플.

커다란 우산 아래 다정한 커플.

촛불을 켜니 캄캄한 방이 환해졌다.

촛불을 켜니 캄캄한 방이 환해졌다.

촛불을 켜니 캄캄한 방이 환해졌다.

코발트빛 파도가 밀려오는 곳. 코발트빛 파도가 밀려오는 곳.

코발트빛 파도가 밀려오는 곳. 코발트빛 파도가 밀려오는 곳.

코발트빛 파도가 밀려오는 곳. 코발트빛 파도가 밀려오는 곳.

Point) ㅌ 쓰기

ㅌ을 쓸 때는 가로획 사이의 빈 공간을 모두 일정
하게 쓰세요. '특'처럼 ㅌ 아래에 모음이 오는 경우
자음과 모음을 통틀어 모든 가로획 사이의 공간을
일정하게 쓰는 게 좋아요. 어려우면 '틀'을 여러 번
쓰며 집중 연습해보세요.

특별한 건 멀리 있지 않아. 끝에 있지.

특별한 건 멀리 있지 않아. 끝에 있지.

특별한 건 멀리 있지 않아. 끝에 있지.

특별한 건 멀리 있지 않아. 끝에 있지.

특별한 건 멀리 있지 않아. 끝에 있지.

틀린 게 아니라 그냥 다른 거예요.

틀린 게 아니라 그냥 다른 거예요.

틀린 게 아니라 그냥 다른 거예요.

앞으로 탄탄대로가 펼쳐질 거예요.

앞으로 탄탄대로가 펼쳐질 거예요.

앞으로 탄탄대로가 펼쳐질 거예요.

투덜대지 말고 틈틈이 연습하자.

투덜대지 말고 틈틈이 연습하자.

투덜대지 말고 틈틈이 연습하자.

Point ㅍ 쓰기

ㅍ을 쓸 때는 두 세로획이 평행이 되도록 쓰세요.
'표'처럼 ㅍ 아래에 모음 ㅛ가 오는 경우에는 자음
과 모음을 붙이지 말고 충분한 간격을 두고 써야
글자가 분명해 보여요.

표지판이 없으면 만들면서 가자.

표지판이 없으면 만들면서 가자.

표지판이 없으면 만들면서 가자.

표지판이 없으면 만들면서 가자.

표지판이 없으면 만들면서 가자.

필요 없는 경험은 없다.　필요 없는 경험은 없다.

필요 없는 경험은 없다.　필요 없는 경험은 없다.

필요 없는 경험은 없다.　필요 없는 경험은 없다.

폭풍이 지나간 자리에 무지개가 뜰 거예요.

폭풍이 지나간 자리에 무지개가 뜰 거예요.

폭풍이 지나간 자리에 무지개가 뜰 거예요.

실패하더라도 포기하지 말아요.

실패하더라도 포기하지 말아요.

실패하더라도 포기하지 말아요.

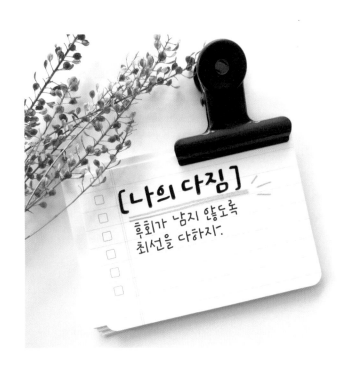

[나의 다짐]
후회가 남지 않도록
최선을 다하자.

Point ㅎ 쓰기

ㅎ의 첫 획은 눕혀서 써야 깔끔해 보여요. ㅇ 부분은 크지 않아야 하고 모양은 다양하게 변형해도 좋아요. '않'처럼 겹받침에 ㅎ을 쓸 때는 모음의 세로획 바로 아래에 ㅎ이 오도록 써보세요.

후회가 남지 않도록 최선을 다하자.

후회가 남지 않도록 최선을 다하자.

후회가 남지 않도록 최선을 다하자.

후회가 남지 않도록 최선을 다하자.

후회가 남지 않도록 최선을 다하자.

화려한 포장에 현혹되지 말자.

화려한 포장에 현혹되지 말자.

화려한 포장에 현혹되지 말자.

좋아하는 일을 할 수 있어서 행복해요.

좋아하는 일을 할 수 있어서 행복해요.

좋아하는 일을 할 수 있어서 행복해요.

도전이라는 긴 항해를 떠난다.

도전이라는 긴 항해를 떠난다.

도전이라는 긴 항해를 떠난다.

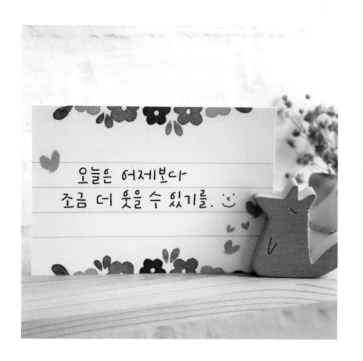

Point 모음 획 띄어서 쓰기

글씨를 귀엽게 쓰고 싶다면 모음 획을 띄어서 써보
세요. 기본적으로는 직선을 유지하되 획을 약간 기
울여서 써보는 것도 좋아요. 가로획의 경우, '다'의
ㅏ처럼 끝이 위를 향하는 사선으로 쓰면 발랄한 느
낌을 낼 수 있어요.

오늘은 어제보다 조금 더 웃을 수 있기를.

오늘은 어제보다 조금 더 웃을 수 있기를.

오늘은 어제보다 조금 더 웃을 수 있기를.

오늘은 어제보다 조금 더 웃을 수 있기를.

오늘은 어제보다 조금 더 웃을 수 있기를.

57

새로운 출발을 응원합니다. 새로운 출발을 응원합니다.

새로운 출발을 응원합니다. 새로운 출발을 응원합니다.

새로운 출발을 응원합니다. 새로운 출발을 응원합니다.

뭘 해도 월등히 잘 해낼 테니 걱정 말아요.

뭘 해도 월등히 잘 해낼 테니 걱정 말아요.

뭘 해도 월등히 잘 해낼 테니 걱정 말아요.

신나고 즐겁고 활기찬 하루 보내요.

신나고 즐겁고 활기찬 하루 보내요.

신나고 즐겁고 활기찬 하루 보내요.

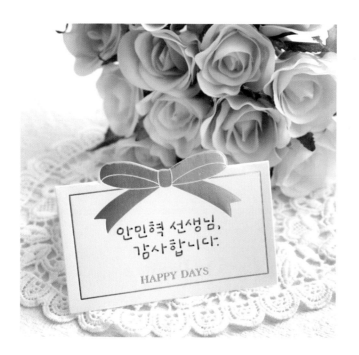

Point 이름 쓰기

앞에서 배운 내용들을 떠올리며 또박또박 써보세요. 단순히 따라 쓰지 말고, '안'의 초성 ㅇ은 작게, 받침 ㄴ은 1:2 비율 등 가이드를 떠올리며 써야 온전한 내 것이 됩니다. 내 이름만 잘 연습해두어도 일상에서 자신감 있게 손글씨를 쓸 수 있어요.

안민혁 선생님, 감사합니다.

안민혁 선생님, 감사합니다.

안민혁 선생님, 감사합니다.

안민혁 선생님, 감사합니다.

안민혁 선생님, 감사합니다.

영희야, 좋은 친구가 되어줘서 고마워.

영희야, 좋은 친구가 되어줘서 고마워.

영희야, 좋은 친구가 되어줘서 고마워.

나무처럼 든든한 권남우, 사랑해.

나무처럼 든든한 권남우, 사랑해.

나무처럼 든든한 권남우, 사랑해.

은영아! 네가 있어서 큰 힘이 되었어.

은영아! 네가 있어서 큰 힘이 되었어.

은영아! 네가 있어서 큰 힘이 되었어.

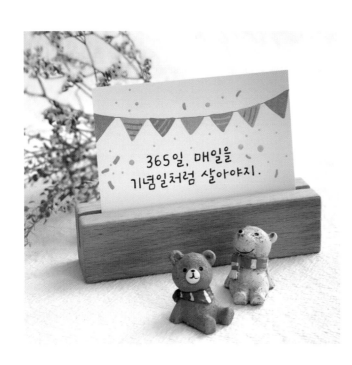

365일, 매일을
기념일처럼 살아야지.

(Point) 숫자 쓰기

숫자는 글자보다 작게 쓰는 경향이 있는데 옆 글씨
들과 크기를 맞춰서 쓰는 게 좋아요. 또한, 획의 기
울기 역시 글씨와 맞춰서 쓰세요. 사선이 되지 않
도록 또박또박 직각으로 쓰세요.

365일, 매일을 기념일처럼 살아야지.

365일, 매일을 기념일처럼 살아야지.

365일, 매일을 기념일처럼 살아야지.

365일, 매일을 기념일처럼 살아야지.

365일, 매일을 기념일처럼 살아야지.

작심삼일을 열 번 하면 30일!

작심삼일을 열 번 하면 30일!

작심삼일을 열 번 하면 30일!

4월 5일은 지구를 위해 나무 한 그루를 심자.

4월 5일은 지구를 위해 나무 한 그루를 심자.

4월 5일은 지구를 위해 나무 한 그루를 심자.

10월 9일은 한글날, 예쁜 한글 고맙습니다.

10월 9일은 한글날, 예쁜 한글 고맙습니다.

10월 9일은 한글날, 예쁜 한글 고맙습니다.

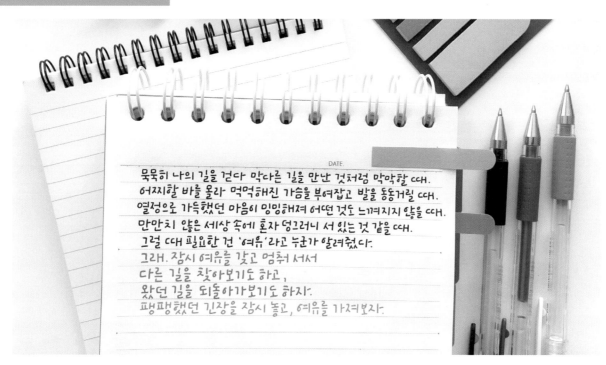

묵묵히 나의 길을 걷다 막다른 길을 만난 것처럼 막막할 때.
어찌할 바를 몰라 먹먹해진 가슴을 부여잡고 발을 동동거릴 때.
열정으로 가득했던 마음이 밍밍해져 어떤 것도 느껴지지 않을 때.
만만치 않은 세상 속에 혼자 덩그러니 서 있는 것 같을 때.
그럴 때 필요한 건 '여유'라고 누군가 알려줬다.
그래. 잠시 여유를 갖고 멈춰 서서
다른 길을 찾아보기도 하고,
왔던 길을 되돌아가보기도 하지.
팽팽했던 긴장을 잠시 놓고, 여유를 가져보자.

사용 펜: 유니볼 시그노 0.5, 유니볼 시그노 0.7(메탈릭브론즈, 파스텔레드)

묵묵히 나의 길을 걷다 막다른 길을 만난 것처럼 막막할 때.
어찌할 바를 몰라 먹먹해진 가슴을 부여잡고 발을 동동거릴 때.
열정으로 가득했던 마음이 밍밍해져 어떤 것도 느껴지지 않을 때.
만만치 않은 세상 속에 혼자 덩그러니 서 있는 것 같을 때.
그럴 때 필요한 건 '여유'라고 누군가 알려줬다.

묵묵히 나의 길을 걷다 막다른 길을 만난 것처럼 막막할 때.
어찌할 바를 몰라 먹먹해진 가슴을 부여잡고 발을 동동거릴 때.
열정으로 가득했던 마음이 밍밍해져 어떤 것도 느껴지지 않을 때.
만만치 않은 세상 속에 혼자 덩그러니 서 있는 것 같을 때.
그럴 때 필요한 건 '여유'라고 누군가 알려줬다.

묵묵히 나의 길을 걷다 막다른 길을 만난 것처럼 막막할 때.
어찌할 바를 몰라 먹먹해진 가슴을 부여잡고 발을 동동거릴 때.
열정으로 가득했던 마음이 밍밍해져 어떤 것도 느껴지지 않을 때.
만만치 않은 세상 속에 혼자 덩그러니 서 있는 것 같을 때.
그럴 때 필요한 건 '여유'라고 누군가 알려줬다.

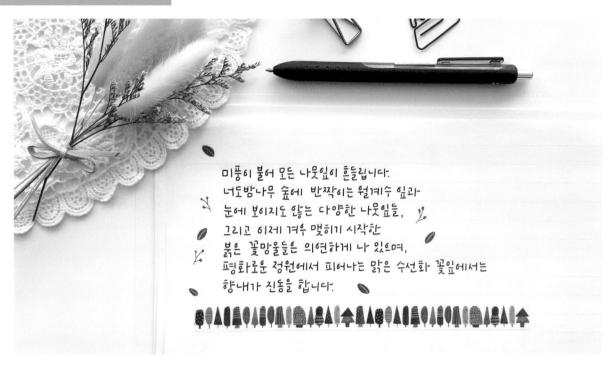

미풍이 불어 모든 나뭇잎이 흔들립니다.
너도밤나무 숲에 반짝이는 월계수 잎과
눈에 보이지도 않는 다양한 나뭇잎들,
그리고 이제 겨우 맺히기 시작한
붉은 꽃망울들은 의연하게 나 있으며,
평화로운 정원에서 피어나는 맑은 수선화 꽃잎에서는
향내가 진동을 합니다.

사용 펜: 페이퍼메이트 잉크조이 젤 0.7

미풍이 불어 모든 나뭇잎이 흔들립니다.
너도밤나무 숲에 반짝이는 월계수 잎과
눈에 보이지도 않는 다양한 나뭇잎들,
그리고 이제 겨우 맺히기 시작한
붉은 꽃망울들은 의연하게 나 있으며,
평화로운 정원에서 피어나는 맑은 수선화 꽃잎에서는
향내가 진동을 합니다.

라이너 마리아 릴케, 《젊은 시인에게 보내는 편지》 중에서

미풍이 불어 모든 나뭇잎이 흔들립니다.
너도밤나무 숲에 반짝이는 월계수 잎과
눈에 보이지도 않는 다양한 나뭇잎들,
그리고 이제 겨우 맺히기 시작한
붉은 꽃망울들은 의연하게 나 있으며,
평화로운 정원에서 피어나는 맑은 수선화 꽃잎에서는
향내가 진동을 합니다.

<div align="right">라이너 마리아 릴케, 《젊은 시인에게 보내는 편지》 중에서</div>

미풍이 불어 모든 나뭇잎이 흔들립니다.
너도밤나무 숲에 반짝이는 월계수 잎과
눈에 보이지도 않는 다양한 나뭇잎들,
그리고 이제 겨우 맺히기 시작한
붉은 꽃망울들은 의연하게 나 있으며,
평화로운 정원에서 피어나는 맑은 수선화 꽃잎에서는
향내가 진동을 합니다.

<div align="right">라이너 마리아 릴케, 《젊은 시인에게 보내는 편지》 중에서</div>

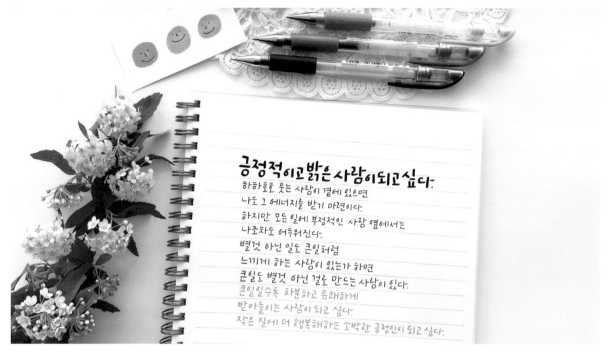

긍정적이고밝은사람이되고싶다.

하하호호 웃는 사람이 곁에 있으면
나도 그 에너지를 받기 마련이다.
하지만 모든 일에 부정적인 사람 옆에서는
나조차도 어두워진다.
별것 아닌 일도 큰일처럼
느끼게 하는 사람이 있는가 하면
큰일도 별것 아닌 걸로 만드는 사람이 있다.
큰일일수록 차분하고 유쾌하게
받아들이는 사람이 되고 싶다.
작은 일에 더 행복해하는 소박한 긍정인이 되고 싶다.

사용 펜: 제노 붓펜(중), 유니볼 시그노 0.5, 유니볼 시그노 0.7(메탈릭바이올렛, 파스텔레드)

긍정적이고밝은사람이되고싶다.

하하호호 웃는 사람이 곁에 있으면
나도 그 에너지를 받기 마련이다.
하지만 모든 일에 부정적인 사람 옆에서는
나조차도 어두워진다.
별것 아닌 일도 큰일처럼
느끼게 하는 사람이 있는가 하면
큰일도 별것 아닌 걸로 만드는 사람이 있다.
큰일일수록 차분하고 유쾌하게
받아들이는 사람이 되고 싶다.
작은 일에 더 행복해하는 소박한 긍정인이 되고 싶다.

긍정적이고밝은사람이되고싶다.

하하호호 웃는 사람이 곁에 있으면
나도 그 에너지를 받기 마련이다.
하지만 모든 일에 부정적인 사람 옆에서는
나조차도 어두워진다.
별것 아닌 일도 큰일처럼
느끼며 하는 사람이 있는가 하면
큰일도 별것 아닌 걸로 만드는 사람이 있다.
큰일이 도록 가볍하고 유쾌하게

긍정적이고밝은사람이되고싶다.

하하호호 웃는 사람이 곁에 있으면
나도 그 에너지를 받기 마련이다.
하지만 모든 일에 부정적인 사람 옆에서는
나조차도 어두워진다.
별것 아닌 일도 큰일처럼
느끼며 하는 사람이 있는가 하면
큰일도 별것 아닌 걸로 만드는 사람이 있다.

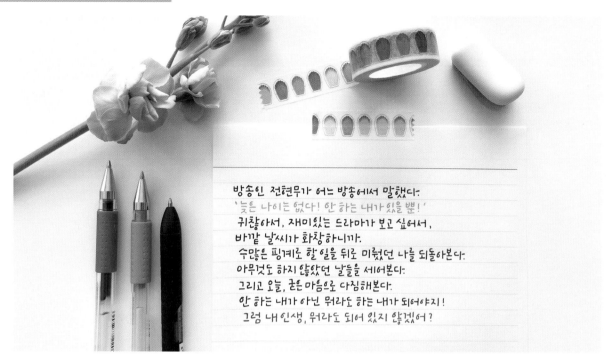

방송인 전현무가 어느 방송에서 말했다.
'늦은 나이는 없다! 안 하는 내가 있을 뿐!'
귀찮아서, 재미있는 드라마가 보고 싶어서,
바깥 날씨가 화창하니까.
수많은 핑계로 할 일을 뒤로 미뤘던 나를 되돌아본다.
아무것도 하지 않았던 날들을 세어본다.
그리고 오늘, 굳은 마음으로 다짐해본다.
안 하는 내가 아닌 뭐라도 하는 내가 되어야지!
그럼 내 인생, 뭐라도 되어 있지 않겠어?

사용 펜: 페이퍼메이트 잉크조이 젤 0.7, 유니볼 시그노 0.7(파스텔레드, 메탈릭바이올렛)

방송인 전현무가 어느 방송에서 말했다.
'늦은 나이는 없다! 안 하는 내가 있을 뿐!'
귀찮아서, 재미있는 드라마가 보고 싶어서,
바깥 날씨가 화창하니까.
수많은 핑계로 할 일을 뒤로 미뤘던 나를 되돌아본다.
아무것도 하지 않았던 날들을 세어본다.
그리고 오늘, 굳은 마음으로 다짐해본다.
안 하는 내가 아닌 뭐라도 하는 내가 되어야지!
그럼 내 인생, 뭐라도 되어 있지 않겠어?

방송인 전현무가 어느 방송에서 말했다:
'늦은 나이는 없다! 안 하는 내가 있을 뿐!'
귀찮아서, 재미있는 드라마가 보고 싶어서,
바깥 날씨가 화창하니까.
수많은 핑계로 할 일을 뒤로 미뤘던 나를 되돌아본다.
아무것도 하지 않았던 날들을 세어본다.
그리고 오늘, 굳은 마음으로 다짐해본다.
안 하는 내가 아닌 뭐라도 하는 내가 되어야지!
그럼 내 인생, 뭐라도 되어 있지 않겠어?

방송인 전현무가 어느 방송에서 말했다:
'늦은 나이는 없다! 안 하는 내가 있을 뿐!'
귀찮아서, 재미있는 드라마가 보고 싶어서,
바깥 날씨가 화창하니까.
수많은 핑계로 할 일을 뒤로 미뤘던 나를 되돌아본다.
아무것도 하지 않았던 날들을 세어본다.
그리고 오늘, 굳은 마음으로 다짐해본다.
안 하는 내가 아닌 뭐라도 하는 내가 되어야지!
그럼 내 인생, 뭐라도 되어 있지 않겠어?

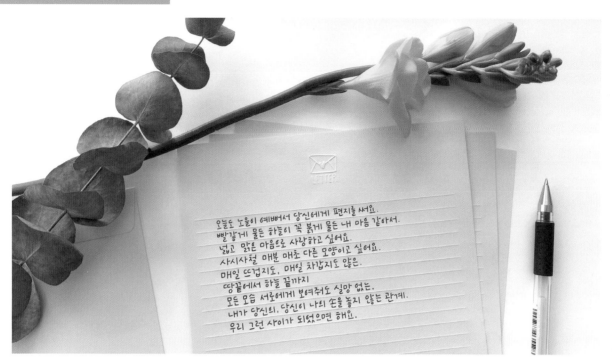

사용 펜: 유니볼 시그노 0.5

오늘도 노을이 예뻐서 당신에게 편지를 써요.
빨갛게 물든 하늘이 꼭 붉게 물든 내 마음 같아서.
넓고 맑은 마음으로 사랑하고 싶어요.
사시사철 매분 매초 다른 모양이고 싶어요.
매일 뜨겁지도, 매일 차갑지도 않은.
땅끝에서 하늘 끝까지
모든 모습 서로에게 보여줘도 실망 없는.
내가 당신의, 당신이 나의 손을 놓지 않는 관계.
우리 그런 사이가 되었으면 해요.

오늘도 노을이 예뻐서 당신에게 편지를 써요.
빨갛게 물든 하늘이 꼭 붉게 물든 내 마음 같아서.
넓고 맑은 마음으로 사랑하고 싶어요.
사시사철 매분 매초 다른 모양이고 싶어요.
매일 뜨겁지도, 매일 차갑지도 않은.
땅끝에서 하늘 끝까지
모든 모습 서로에게 보여줘도 실망 없는.
내가 당신의, 당신이 나의 손을 놓지 않는 관계.
우리 그런 사이가 되었으면 해요.

오늘도 노을이 예뻐서 당신에게 편지를 써요.
빨갛게 물든 하늘이 꼭 붉게 물든 내 마음 같아서.
넓고 맑은 마음으로 사랑하고 싶어요.
사시사철 매분 매초 다른 모양이고 싶어요.
매일 뜨겁지도, 매일 차갑지도 않은.
땅끝에서 하늘 끝까지
모든 모습 서로에게 보여줘도 실망 없는.
내가 당신의, 당신이 나의 손을 놓지 않는 관계.
우리 그런 사이가 되었으면 해요.

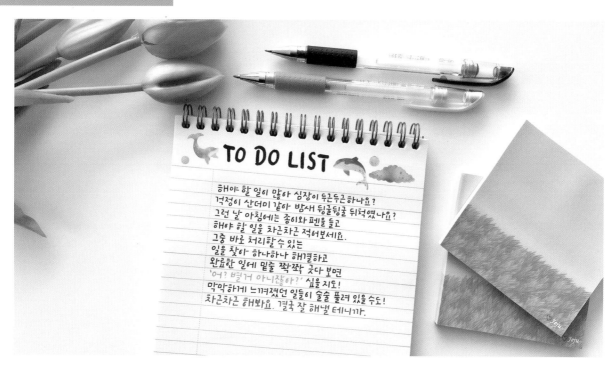

사용 펜: 유니볼 시그노 0.5, 유니볼 시그노 0.7(파스텔레드, 메탈릭바이올렛)

해야 할 일이 많아 심장이 두근두근하나요?
걱정이 산더미 같아 밤새 뒹굴뒹굴 뒤척였나요?
그런 날 아침에는 종이와 펜을 들고
해야 할 일을 차근차근 적어보세요.
그중 바로 처리할 수 있는
일을 찾아 하나하나 해결하고
완료한 일에 밑줄 쫙쫙 긋다 보면
'어? 별거 아니잖아?' 싶을지도!
막막하게 느껴졌던 일들이 술술 풀려 있을 수도!
차근차근 해봐요. 결국 잘 해낼 테니까.

해야 할 일이 많아 심장이 두근두근하나요?
걱정이 산더미 같아 밤새 뒹굴뒹굴 뒤척였나요?
그런 날 아침에는 종이와 펜을 들고
해야 할 일을 차근차근 적어보세요.
그중 바로 처리할 수 있는
일을 찾아 하나하나 해결하고
완료한 일에 밑줄 쫙쫙 긋다 보면
'어? 별거 아니잖아?' 싶을지도!
막막하게 느껴졌던 일들이 술술 풀려 있을 수도!
차근차근 해봐요. 결국 잘 해낼 테니까.

해야 할 일이 많아 심장이 두근두근하나요?
걱정이 산더미 같아 밤새 뒹굴뒹굴 뒤척였나요?
그런 날 아침에는 종이와 펜을 들고
해야 할 일을 차근차근 적어보세요.
그중 바로 처리할 수 있는
일을 찾아 하나하나 해결하고
완료한 일에 밑줄 쫙쫙 긋다 보면
'어? 별거 아니잖아?' 싶을지도!
막막하게 느껴졌던 일들이 술술 풀려 있을 수도!
차근차근 해봐요. 결국 잘 해낼 테니까.

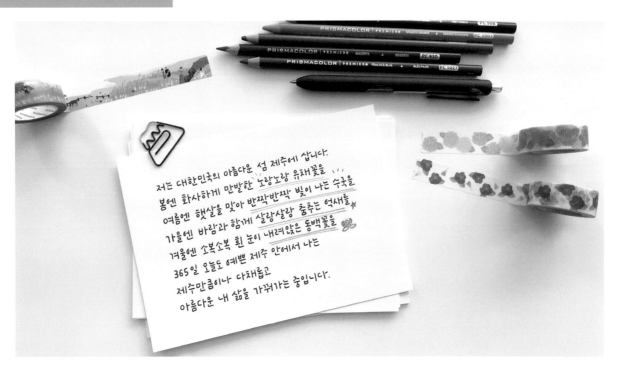

사용 펜: 페이퍼메이트 잉크조이 젤 0.7, 프리즈마 유성 색연필(PC1003, PC1027, PC1074, PC930, PC908)

저는 대한민국의 아름다운 섬 제주에 삽니다.
봄엔 화사하게 만발한 노랑노랑 유채꽃을
여름엔 햇살을 맞아 반짝반짝 빛이 나는 수국을
가을엔 바람과 함께 살랑살랑 춤추는 억새를
겨울엔 소복소복 흰 눈이 내려앉은 동백꽃을
365일 오늘도 예쁜 제주 안에서 나는
제주만큼이나 다채롭고
아름다운 내 삶을 가꾸가는 중입니다.

저는 대한민국의 아름다운 섬 제주에 삽니다.
봄엔 화사하게 만발한 노랑노랑 유채꽃을
여름엔 햇살을 맞아 반짝반짝 빛이 나는 수국을
가을엔 바람과 함께 살랑살랑 춤추는 억새를
겨울엔 소복소복 흰 눈이 내려앉은 동백꽃을
365일 오늘도 예쁜 제주 안에서 나는
제주만큼이나 다채롭고
아름다운 내 삶을 가꾸가는 중입니다.

저는 대한민국의 아름다운 섬 제주에 삽니다.
봄엔 화사하게 만발한 노랑노랑 유채꽃을
여름엔 햇살을 맞아 반짝반짝 빛이 나는 수국을
가을엔 바람과 함께 살랑살랑 춤추는 억새를
겨울엔 소복소복 흰 눈이 내려앉은 동백꽃을
365일 오늘도 예쁜 제주 안에서 나는
제주만큼이나 다채롭고
아름다운 내 삶을 가꾸가는 중입니다.

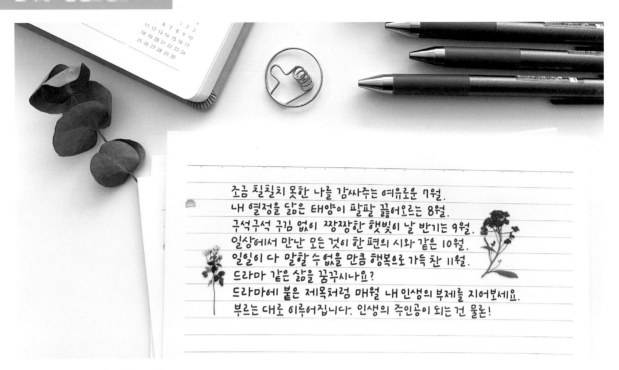

조금 칠칠치 못한 나를 감싸주는 여유로운 7월.
내 열정을 닮은 태양이 팔팔 끓어오르는 8월.
구석구석 꾸김 없이 쨍쨍한 햇빛이 날 반기는 9월.
일상에서 만난 모든 것이 한 편의 시와 같은 10월.
일일이 다 말할 수 없을 만큼 행복으로 가득 찬 11월.
드라마 같은 삶을 꿈꾸시나요?
드라마에 붙은 제목처럼 매월 내 인생의 부제를 지어보세요.
부르는 대로 이루어집니다. 인생의 주인공이 되는 건 물론!

사용 펜: 파이롯트 쥬스업 클래식 글로시 0.5(블루, 레드, 브라운, 그린, 바이올렛, 블랙)

조금 칠칠치 못한 나를 감싸주는 여유로운 7월.
내 열정을 닮은 태양이 팔팔 끓어오르는 8월.
구석구석 꾸김 없이 쨍쨍한 햇빛이 날 반기는 10월.
일상에서 만난 모든 것이 한 편의 시와 같은 10월.
일일이 다 말할 수 없을 만큼 행복으로 가득 찬 11월.
드라마 같은 삶을 꿈꾸시나요?
드라마에 붙은 제목처럼 매월 내 인생의 부제를 지어보세요.
부르는 대로 이루어집니다. 인생의 주인공이 되는 건 물론!

조금 칠칠치 못한 나를 감싸주는 여유로운 7월.
내 열정을 닮은 태양이 팔팔 끓어오르는 8월.
구석구석 꾸밈 없이 쨍쨍한 햇빛이 날 반기는 9월.
일상에서 만난 모든 것이 한 편의 시와 같은 10월.
일일이 다 말할 수 없을 만큼 행복으로 가득 찬 11월.
드라마 같은 삶을 꿈꾸시나요?
드라마에 붙은 제목처럼 매월 내 인생의 부제를 지어보세요.
부르는 대로 이루어집니다. 인생의 주인공이 되는 건 물론!

조금 칠칠치 못한 나를 감싸주는 여유로운 7월.
내 열정을 닮은 태양이 팔팔 끓어오르는 8월.
구석구석 꾸밈 없이 쨍쨍한 햇빛이 날 반기는 9월.
일상에서 만난 모든 것이 한 편의 시와 같은 10월.
일일이 다 말할 수 없을 만큼 행복으로 가득 찬 11월.
드라마 같은 삶을 꿈꾸시나요?
드라마에 붙은 제목처럼 매월 내 인생의 부제를 지어보세요.
부르는 대로 이루어집니다. 인생의 주인공이 되는 건 물론!

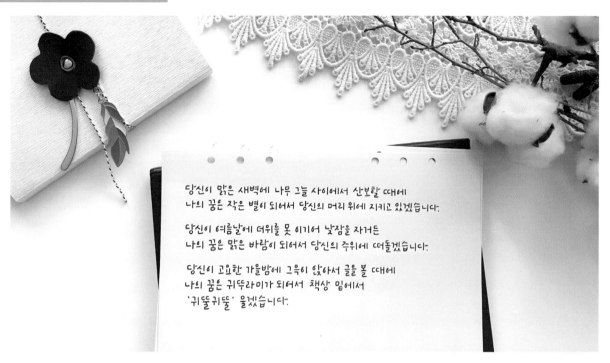

사용 펜: 동아 Q-노크 0.5

당신이 맑은 새벽에 나무 그늘 사이에서 산보할 때에
나의 꿈은 작은 별이 되어서 당신의 머리 위에 지키고 있겠습니다.

당신이 여름날에 더위를 못 이기어 낮잠을 자거든
나의 꿈은 맑은 바람이 되어서 당신의 주위에 떠돌겠습니다.

당신이 고요한 가을밤에 그윽이 앉아서 글을 볼 때에
나의 꿈은 귀뚜라미가 되어서 책상 밑에서
'귀뚤귀뚤' 울겠습니다.

<div align="right">한용운, 〈나의 꿈〉</div>

당신이 맑은 새벽에 나무 그늘 사이에서 산보할 때에
나의 꿈은 작은 별이 되어서 당신의 머리 위에 지키고 있겠습니다.

당신이 여름날에 더위를 못 이기어 낮잠을 자거든
나의 꿈은 맑은 바람이 되어서 당신의 주위에 떠돌겠습니다.

당신이 고요한 가을밤에 그윽이 앉아서 글을 볼 때에
나의 꿈은 귀뚜라미가 되어서 책상 밑에서
'귀뚤귀뚤' 울겠습니다.

<div align="right">한용운, 〈나의 꿈〉</div>

당신이 맑은 새벽에 나무 그늘 사이에서 산보할 때에
나의 꿈은 작은 별이 되어서 당신의 머리 위에 지키고 있겠습니다.

당신이 여름날에 더위를 못 이기어 낮잠을 자거든
나의 꿈은 맑은 바람이 되어서 당신의 주위에 떠돌겠습니다.

당신이 고요한 가을밤에 그윽이 앉아서 글을 볼 때에
나의 꿈은 귀뚜라미가 되어서 책상 밑에서
'귀뚤귀뚤' 울겠습니다.

한용운, 〈나의 꿈〉

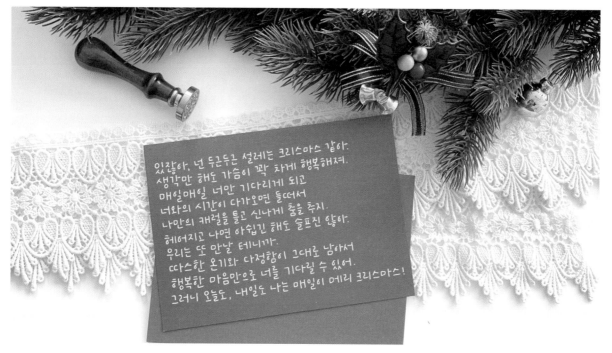

사용 펜: 유니볼 시그노 0.7(화이트)

있잖아, 넌 두근두근 설레는 크리스마스 같아.
생각만 해도 가슴이 꽉 차게 행복해져.
매일매일 너만 기다리게 되고
너와의 시간이 다가오면 들떠서
나만의 캐럴을 틀고 신나게 춤을 추지.
헤어지고 나면 아쉽긴 해도 슬프진 않아.
우리는 또 만날 테니까.
따스한 온기와 다정함이 그대로 남아서
행복한 마음만으로 너를 기다릴 수 있어.
그러니 오늘도, 내일도 나는 매일이 메리 크리스마스!

있잖아, 넌 두근두근 설레는 크리스마스 같아.
생각만 해도 가슴이 꽉 차게 행복해져.
매일매일 너만 기다리게 되고
너와의 시간이 다가오면 들떠서
나만의 캐럴을 틀고 신나게 춤을 추지.
헤어지고 나면 아쉽긴 해도 슬프진 않아.
우리는 또 만날 테니까.
따스한 온기와 다정함이 그대로 남아서
행복한 마음만으로 너를 기다릴 수 있어.
그러니 오늘도, 내일도 나는 매일이 메리 크리스마스!

있잖아, 넌 두근두근 설레는 크리스마스 같아.
생각만 해도 가슴이 꽉 차게 행복해져.
매일매일 너만 기다리게 되고
너와의 시간이 다가오면 들떠서
나만의 캐럴을 틀고 신나게 춤을 추지.
헤어지고 나면 아쉽긴 해도 슬프진 않아.
우리는 또 만날 테니까.
따스한 온기와 다정함이 그대로 남아서
행복한 마음만으로 너를 기다릴 수 있어.
그러니 오늘도, 내일도 나는 매일이 메리 크리스마스!

· PART 2 ·

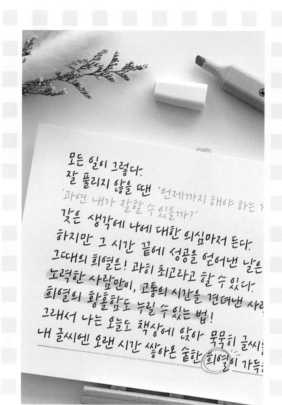

'흘림체'
잘 쓰고 싶어

그대로의 나를
사랑할 수 있기를.

글	씨	글	씨	글	씨	글	씨	글	씨
글	씨	글	씨	글	씨	글	씨	글	씨
기	억	기	억	기	억	기	억	기	억
기	억	기	억	기	억	기	억	기	억
도	움	도	움	도	움	도	움	도	움
도	움	도	움	도	움	도	움	도	움
말	없	이	말	없	이	말	없	이	
말	없	이	말	없	이	말	없	이	
말	없	이	말	없	이	말	없	이	
뮤	지	컬	뮤	지	컬	뮤	지	컬	
뮤	지	컬	뮤	지	컬	뮤	지	컬	
뮤	지	컬	뮤	지	컬	뮤	지	컬	
발	걸	음	발	걸	음	발	걸	음	
발	걸	음	발	걸	음	발	걸	음	
발	걸	음	발	걸	음	발	걸	음	

리듬 리듬 리듬 리듬 리듬

리듬 리듬 리듬 리듬 리듬

반짝 반짝 반짝 반짝 반짝

반짝 반짝 반짝 반짝 반짝

벚꽃 벚꽃 벚꽃 벚꽃 벚꽃

벚꽃 벚꽃 벚꽃 벚꽃 벚꽃

봄날 봄날 봄날 봄날 봄날

봄날 봄날 봄날 봄날 봄날

산책 산책 산책 산책 산책

산책 산책 산책 산책 산책

연인 연인 연인 연인 연인

연인 연인 연인 연인 연인

비타민 비타민 비타민

비타민 비타민 비타민

비타민 비타민 비타민

음	악	음	악	음	악	음	악	음	악
음	악	음	악	음	악	음	악	음	악
저	녁	저	녁	저	녁	저	녁	저	녁
저	녁	저	녁	저	녁	저	녁	저	녁
존	재	존	재	존	재	존	재	존	재
존	재	존	재	존	재	존	재	존	재
빗	방	울	빗	방	울	빗	방	울	
빗	방	울	빗	방	울	빗	방	울	
빗	방	울	빗	방	울	빗	방	울	
빛	나	다	빛	나	다	빛	나	다	
빛	나	다	빛	나	다	빛	나	다	
빛	나	다	빛	나	다	빛	나	다	
알	콩	달	콩	알	콩	달	콩		
알	콩	달	콩	알	콩	달	콩		
알	콩	달	콩	알	콩	달	콩		

존 중 존 중 존 중 존 중 존 중
존 중 존 중 존 중 존 중 존 중

처 음 처 음 처 음 처 음 처 음
처 음 처 음 처 음 처 음 처 음

추 억 추 억 추 억 추 억 추 억
추 억 추 억 추 억 추 억 추 억

칭 찬 칭 찬 칭 찬 칭 찬 칭 찬
칭 찬 칭 찬 칭 찬 칭 찬 칭 찬

함 께 함 께 함 께 함 께 함 께
함 께 함 께 함 께 함 께 함 께

행 운 행 운 행 운 행 운 행 운
행 운 행 운 행 운 행 운 행 운

푸 르 다 푸 르 다 푸 르 다
푸 르 다 푸 르 다 푸 르 다
푸 르 다 푸 르 다 푸 르 다

(Point) 초성과 획 쓰기

평소에 초성을 크게 쓰는 습관이 있다면 줄여서 써보세요. 초성이 크면 멋있어야 할 흘림체가 귀여워 보이거나 글씨의 균형이 맞지 않아 어색해 보여요. 모든 세로획은 직선을 유지하고 가로획은 사선으로 쓰세요. 선에 집중하며 천천히 쓰세요.

앞으로는 웃을 일만 있을 거예요.

앞으로는 웃을 일만 있을 거예요.

앞으로는 웃을 일만 있을 거예요.

앞으로는 웃을 일만 있을 거예요.

앞으로는 웃을 일만 있을 거예요.

당신의 오늘에 행운이 깃들기를.

당신의 오늘에 행운이 깃들기를.

당신의 오늘에 행운이 깃들기를.

새해 복 많이 받으세요.　　새해 복 많이 받으세요.

새해 복 많이 받으세요.　　새해 복 많이 받으세요.

새해 복 많이 받으세요.　　새해 복 많이 받으세요.

원하는 일 모두 이루기를 바라요.

원하는 일 모두 이루기를 바라요.

원하는 일 모두 이루기를 바라요.

(Point) ㅕ 쓰기

ㅕ를 쓸 때는 초성과 간격을 두고 쓰세요. 초성에 붙여 쓰면 글씨가 좁고 답답해 보여요. 또한, ㅕ의 두 가로획 사이에 공간 여유를 두고 사선으로 맞춰 쓰세요. 첫 가로획은 세로획과 떼어서, 마지막 가로 획은 붙여서 쓰면 더욱 흘림체 같아 보일 거예요.

역경 속에서 빛을 발견한 당신.

역경 속에서 빛을 발견한 당신.

역경 속에서 빛을 발견한 당신.

역경 속에서 빛을 발견한 당신.

역경 속에서 빛을 발견한 당신.

여명이 밝아오는 새벽. 새로운 날의 시작.

여명이 밝아오는 새벽. 새로운 날의 시작.

여명이 밝아오는 새벽. 새로운 날의 시작.

별이 유난히 밝게 빛나는 저녁.

별이 유난히 밝게 빛나는 저녁.

별이 유난히 밝게 빛나는 저녁.

패션쇼 무대 위의 슈퍼 모델처럼 당당하게.

패션쇼 무대 위의 슈퍼 모델처럼 당당하게.

패션쇼 무대 위의 슈퍼 모델처럼 당당하게.

(Point) ㅛ, ㅠ 쓰기

ㅛ, ㅠ를 쓸 때는 두 세로획 사이가 너무 좁아지지 않도록 주의하며 평행을 유지해 쓰세요. 세로획 길이를 똑같이 쓰기보다는 두 번째 세로획을 좀 더 길게 내려서 쓰는 게 멋있어 보여요.

나는 누구도 대신할 수 없는 유일한 존재.

나는 누구도 대신할 수 없는 유일한 존재.

나는 누구도 대신할 수 없는 유일한 존재.

나는 누구도 대신할 수 없는 유일한 존재.

나는 누구도 대신할 수 없는 유일한 존재.

휴가에 규슈로 자유여행을 떠날 거야.

휴가에 규슈로 자유여행을 떠날 거야.

휴가에 규슈로 자유여행을 떠날 거야.

유명한 뮤지션이 되는 게 꿈이에요.

유명한 뮤지션이 되는 게 꿈이에요.

유명한 뮤지션이 되는 게 꿈이에요.

건강을 위해 규칙적인 운동을 해요.

건강을 위해 규칙적인 운동을 해요.

건강을 위해 규칙적인 운동을 해요.

Point 초성 ㄱ 쓰기

'결'처럼 ㄱ 옆에 모음이 오는 경우에는 ㄱ의 세로획을 가로획보다 더 길게 쓰세요. 가로획을 너무 기울여 쓰면 ㅅ처럼 보일 수 있으니 각도 조절에 주의하세요.

결국에는 다 이루게 될 거예요.

결국에는 다 이루게 될 거예요.

결국에는 다 이루게 될 거예요.

결국에는 다 이루게 될 거예요.

결국에는 다 이루게 될 거예요.

저 고갯길만 넘자. 곧 도착할 거야.

저 고갯길만 넘자. 곧 도착할 거야.

저 고갯길만 넘자. 곧 도착할 거야.

내 의견에 공감해줘서 고마워요.

내 의견에 공감해줘서 고마워요.

내 의견에 공감해줘서 고마워요.

견고한 성곽 같은 결심. 견고한 성곽 같은 결심.

견고한 성곽 같은 결심. 견고한 성곽 같은 결심.

견고한 성곽 같은 결심. 견고한 성곽 같은 결심.

Point 　ㄲ에 모음 ㅗ, ㅜ, ㅡ가 올 때

ㄲ 아래에 모음이 오는 경우 ㄲ과 모음 사이에 간격을 두고 쓰세요. '꽁'처럼 ㄲ 아래에 ㅗ가 올 때는 모음의 세로획을 길게 내려주세요. 그래야 자음과 모음 사이에 공간이 자연스럽게 만들어져요.

꽁꽁 언 마음도 녹이는 친절함.

꽁꽁 언 마음도 녹이는 친절함. 꽁꽁 언 마음도 녹이는 친절함.

꽁꽁 언 마음도 녹이는 친절함. 꽁꽁 언 마음도 녹이는 친절함.

꽁꽁 언 마음도 녹이는 친절함. 꽁꽁 언 마음도 녹이는 친절함.

꽁꽁 언 마음도 녹이는 친절함. 꽁꽁 언 마음도 녹이는 친절함.

끝끝내 해낼 줄 알았어. 끝끝내 해낼 줄 알았어.

끝끝내 해낼 줄 알았어. 끝끝내 해낼 줄 알았어.

끝끝내 해낼 줄 알았어. 끝끝내 해낼 줄 알았어.

조금 늦게 피는 꽃도 있다. 조금 늦게 피는 꽃도 있다.

조금 늦게 피는 꽃도 있다. 조금 늦게 피는 꽃도 있다.

조금 늦게 피는 꽃도 있다. 조금 늦게 피는 꽃도 있다.

준비물을 꼼꼼하게 확인할 것.

준비물을 꼼꼼하게 확인할 것.

준비물을 꼼꼼하게 확인할 것.

Point 받침 ㄱ 쓰기

ㄱ을 받침에 쓸 때는 가로획과 세로획의 비율을 다양하게 써도 좋아요. '악'의 ㄱ처럼 세로획을 길게 쓰면 힘차고 화려한 느낌을 낼 수 있으니 강조하고 싶을 때는 길게 내려 써보세요.

삭막한 분위기를 녹이는 음악.

삭막한 분위기를 녹이는 음악. 삭막한 분위기를 녹이는 음악.

삭막한 분위기를 녹이는 음악. 삭막한 분위기를 녹이는 음악.

삭막한 분위기를 녹이는 음악. 삭막한 분위기를 녹이는 음악.

삭막한 분위기를 녹이는 음악. 삭막한 분위기를 녹이는 음악.

선택했다면 확신을 갖고 도전해.

선택했다면 확신을 갖고 도전해.

선택했다면 확신을 갖고 도전해.

기억의 곳곳에 추억이 소복소복.

기억의 곳곳에 추억이 소복소복.

기억의 곳곳에 추억이 소복소복.

네 몫까지 넉넉하게 준비했어.

네 몫까지 넉넉하게 준비했어.

네 몫까지 넉넉하게 준비했어.

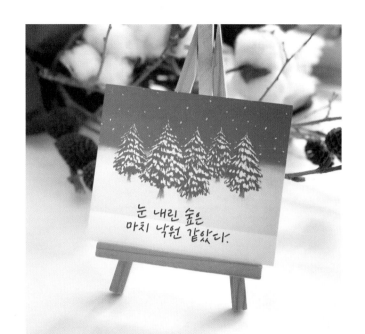

(Point) 초성 ㄴ 쓰기

ㄴ을 쓸 때는 세로획이 너무 길어지지 않도록 주의
하세요. 세로획과 가로획의 비율이 1:1 또는 1:2가
되는 게 가장 좋아요.

눈 내린 숲은 마치 낙원 같았다.

눈 내린 숲은 마치 낙원 같았다.

눈 내린 숲은 마치 낙원 같았다.

눈 내린 숲은 마치 낙원 같았다.

눈 내린 숲은 마치 낙원 같았다.

나비가 나풀거리는 봄날.　　나비가 나풀거리는 봄날.

나비가 나풀거리는 봄날.　　나비가 나풀거리는 봄날.

나비가 나풀거리는 봄날.　　나비가 나풀거리는 봄날.

바다 위에 내려앉은 붉은 노을.

바다 위에 내려앉은 붉은 노을.

바다 위에 내려앉은 붉은 노을.

느티나무 아래서 도란도란.　　느티나무 아래서 도란도란.

느티나무 아래서 도란도란.　　느티나무 아래서 도란도란.

느티나무 아래서 도란도란.　　느티나무 아래서 도란도란.

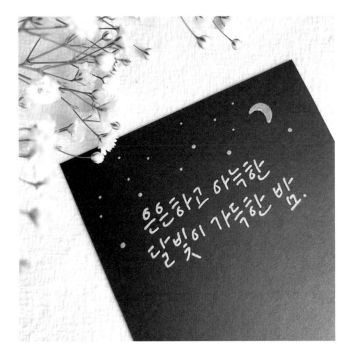

ㄴ이 받침에 올 때는 가로획을 길게 써보세요. 글씨를 강조해줄 수 있어요. 더 화려한 느낌을 내고 싶다면 나이키 로고를 그리듯이 부드럽고 길게 써보세요. 이때는 조금 빠른 속도로 쓰는 게 좋아요.

은은하고 아늑한 달빛이 가득한 밤.

은은하고 아늑한 달빛이 가득한 밤.

은은하고 아늑한 달빛이 가득한 밤.

은은하고 아늑한 달빛이 가득한 밤.

은은하고 아늑한 달빛이 가득한 밤.

지난 일에 연연하지 말자. 지난 일에 연연하지 말자.

지난 일에 연연하지 말자. 지난 일에 연연하지 말자.

지난 일에 연연하지 말자. 지난 일에 연연하지 말자.

산책하기 좋은 선선한 저녁.

산책하기 좋은 선선한 저녁.

산책하기 좋은 선선한 저녁.

용건만 간단히 얘기해줄래? 용건만 간단히 얘기해줄래?

용건만 간단히 얘기해줄래? 용건만 간단히 얘기해줄래?

용건만 간단히 얘기해줄래? 용건만 간단히 얘기해줄래?

그대로의 나를
사랑할 수 있기를.

(Point) ㄹ 쓰기

멋을 낸다고 ㄹ을 한자 乙처럼 대충 쓰면 안 돼요.
ㄹ의 세로획 직선들이 확실하게 보이도록 쓰세요.
가로획 사이의 공간이 일정하도록 쓰고, '를'처럼
초성 혹은 받침 ㄹ이 아래에 오는 모음과 함께일
경우에는 모음의 가로획을 너무 길게 쓰지 마세요.

그대로의 나를 사랑할 수 있기를.

그대로의 나를 사랑할 수 있기를.

그대로의 나를 사랑할 수 있기를.

그대로의 나를 사랑할 수 있기를.

그대로의 나를 사랑할 수 있기를.

생각을 정리하기 위해 길을 걸었다.

생각을 정리하기 위해 길을 걸었다.

생각을 정리하기 위해 길을 걸었다.

노을 지는 하늘을 말없이 바라보다.

노을 지는 하늘을 말없이 바라보다.

노을 지는 하늘을 말없이 바라보다.

예를 들어서 설명해주세요. 예를 들어서 설명해주세요.

예를 들어서 설명해주세요. 예를 들어서 설명해주세요.

예를 들어서 설명해주세요. 예를 들어서 설명해주세요.

ㄹ을 다양하게 써보세요. 부드럽게 흘려서 쓰기도 하고 지그재그로 써도 좋아요. '를'처럼 초성과 받침 모두에 ㄹ이 있는 경우, 초성은 정석대로 쓰고 받침은 흘려서 써보세요. 강하고 화려한 느낌의 글씨를 쓰고 싶다면 마지막 획을 길게 써보는 것도 좋아요.

오늘 하루도 무탈하기를.

오늘 하루도 무탈하기를.　　오늘 하루도 무탈하기를.

오늘 하루도 무탈하기를.　　오늘 하루도 무탈하기를.

오늘 하루도 무탈하기를.　　오늘 하루도 무탈하기를.

오늘 하루도 무탈하기를.　　오늘 하루도 무탈하기를.

우물쭈물 망설일 시간 없어.　　우물쭈물 망설일 시간 없어.

우물쭈물 망설일 시간 없어.　　우물쭈물 망설일 시간 없어.

우물쭈물 망설일 시간 없어.　　우물쭈물 망설일 시간 없어.

추울 때는 레몬그라스차 한 잔.

추울 때는 레몬그라스차 한 잔.

추울 때는 레몬그라스차 한 잔.

풀잎에 알알이 맺힌 빗방울.　풀잎에 알알이 맺힌 빗방울.

풀잎에 알알이 맺힌 빗방울.　풀잎에 알알이 맺힌 빗방울.

풀잎에 알알이 맺힌 빗방울.　풀잎에 알알이 맺힌 빗방울.

ㅁ은 또박체와 마찬가지로 다양하게 써보세요. 받침에 쓸 때 '음'처럼 마지막 가로획을 확장해서 쓰면 화려한 느낌을 더할 수 있어요. '담'의 ㅁ은 숫자 1과 2를 붙여서 쓴다고 생각하고 써보세요. 1은 짧게 쓰고, 2는 1보다 조금 아래에서 시작해 밑으로 더 길게 써보세요.

마음을 담아 마음을 닮은 글씨.

마음을 담아 마음을 닮은 글씨.

마음을 담아 마음을 닮은 글씨.

마음을 담아 마음을 닮은 글씨.

마음을 담아 마음을 닮은 글씨.

리듬에 몸을 맡기고 움직여 봐.

리듬에 몸을 맡기고 움직여 봐.

리듬에 몸을 맡기고 움직여 봐.

뮤지컬 맘마미아의 매력. 뮤지컬 맘마미아의 매력.

뮤지컬 맘마미아의 매력. 뮤지컬 맘마미아의 매력.

뮤지컬 맘마미아의 매력. 뮤지컬 맘마미아의 매력.

띄엄띄엄해서는 안 돼. 띄엄띄엄해서는 안 돼.

띄엄띄엄해서는 안 돼. 띄엄띄엄해서는 안 돼.

띄엄띄엄해서는 안 돼. 띄엄띄엄해서는 안 돼.

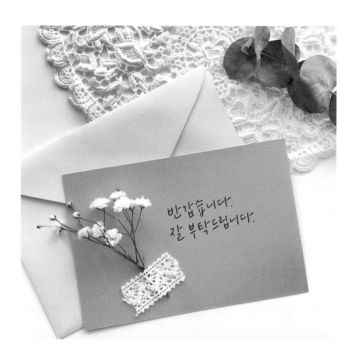

(Point) ㅂ 쓰기

ㅂ은 다양하게 써보세요. 받침 ㅂ에 강한 느낌을 주고 싶다면 '갑'처럼 ㅂ의 마지막 가로획을 길게 써보세요. '습'의 ㅂ처럼 화려하게 쓰고 싶다면 첫 세로획을 짧게 쓰고 두 번째 세로획으로 넘어가 아래쪽으로 스프링을 그리듯이 써서 완성해주세요. 단, 모음이 아래에 오는 초성 ㅂ, 받침 ㅂ에만 어울려요.

반갑습니다. 잘 부탁드립니다.

반갑습니다. 잘 부탁드립니다. 반갑습니다. 잘 부탁드립니다.

반갑습니다. 잘 부탁드립니다. 반갑습니다. 잘 부탁드립니다.

반갑습니다. 잘 부탁드립니다. 반갑습니다. 잘 부탁드립니다.

반갑습니다. 잘 부탁드립니다. 반갑습니다. 잘 부탁드립니다.

벼랑 끝에서 발견한 나의 날개.

벼랑 끝에서 발견한 나의 날개.

벼랑 끝에서 발견한 나의 날개.

과거의 실수를 답습하지 말아요.

과거의 실수를 답습하지 말아요.

과거의 실수를 답습하지 말아요.

바쁘더라도 밥 잘 챙겨 먹기!

바쁘더라도 밥 잘 챙겨 먹기!

바쁘더라도 밥 잘 챙겨 먹기!

(Point) 초성 ㅅ 쓰기

ㅅ을 쓸 때는 첫 획을 사선으로 쓰세요. '성'처럼 ㅓ, ㅕ 등의 모음이 옆에 오는 경우에는 ㅅ 첫 획의 아래 지점에서 두 번째 획을 시작하고, '수'처럼 모음이 아래에 오는 경우에는 두 획을 사선으로 최대한 쫙 벌려서 쓰세요.

산등성이 따라 산수국이 피었다.

산등성이 따라 산수국이 피었다.

산등성이 따라 산수국이 피었다.

산등성이 따라 산수국이 피었다.

산등성이 따라 산수국이 피었다.

새근새근 아가의 숨소리.　　새근새근 아가의 숨소리.

새근새근 아가의 숨소리.　　새근새근 아가의 숨소리.

새근새근 아가의 숨소리.　　새근새근 아가의 숨소리.

쉽사리 잠들지 못하는 밤.　　쉽사리 잠들지 못하는 밤.

쉽사리 잠들지 못하는 밤.　　쉽사리 잠들지 못하는 밤.

쉽사리 잠들지 못하는 밤.　　쉽사리 잠들지 못하는 밤.

글씨 쓰다 보면 심심할 틈이 없다.

글씨 쓰다 보면 심심할 틈이 없다.

글씨 쓰다 보면 심심할 틈이 없다.

ㅇ 쓰기

ㅇ은 크게 쓰면 귀여워 보이니 커지지 않도록 주의
해서 쓰세요. 타원형 등 다양한 형태로 써보세요. 숫
자 6을 쓰듯이 끝부분을 살짝 남기는 것도 좋아요.

우리는 연인이 될 운명이었나 봐.

우리는 연인이 될 운명이었나 봐.

우리는 연인이 될 운명이었나 봐.

우리는 연인이 될 운명이었나 봐.

우리는 연인이 될 운명이었나 봐.

응어리가 남지 않도록 털어버리자.

응어리가 남지 않도록 털어버리자.

응어리가 남지 않도록 털어버리자.

영영 할 수 없는 일은 없다. 영영 할 수 없는 일은 없다.

영영 할 수 없는 일은 없다. 영영 할 수 없는 일은 없다.

영영 할 수 없는 일은 없다. 영영 할 수 없는 일은 없다.

평생 알콩달콩 행복하게 살자.

평생 알콩달콩 행복하게 살자.

평생 알콩달콩 행복하게 살자.

Point ㅈ, ㅊ 쓰기

'처'처럼 ㅊ 옆에 ㅓ, ㅕ 등의 모음이 오는 경우에는 ㅊ의 마지막 획을 바로 전 획 아래 지점에서 시작해 쓰고, '출중'처럼 모음이 아래에 오는 경우에는 마지막 두 획을 사선으로 최대한 쫙 벌려서 쓰세요. 모음의 가로획 길이는 자음과 맞춰서 쓰는 게 좋아요.

처음부터 실력이 출중한 사람은 없다.

처음부터 실력이 출중한 사람은 없다.

처음부터 실력이 출중한 사람은 없다.

처음부터 실력이 출중한 사람은 없다.

처음부터 실력이 출중한 사람은 없다.

생일을 진심으로 축하해요. 생일을 진심으로 축하해요.

생일을 진심으로 축하해요. 생일을 진심으로 축하해요.

생일을 진심으로 축하해요. 생일을 진심으로 축하해요.

자신부터 존중해주세요. 자신부터 존중해주세요.

자신부터 존중해주세요. 자신부터 존중해주세요.

자신부터 존중해주세요. 자신부터 존중해주세요.

슬럼프는 최선을 다한 사람에게 찾아오는 것.

슬럼프는 최선을 다한 사람에게 찾아오는 것.

슬럼프는 최선을 다한 사람에게 찾아오는 것.

Point 받침 ㅅ, ㅈ, ㅊ 쓰기

단어를 강조하거나 화려하게 쓰고 싶다면 받침 ㅅ, ㅈ, ㅊ의 두 획(ㅅ) 중 하나를 길게 써보세요. 양쪽 사선을 모두 길게 쓰면 글씨가 산만해 보이니 하나만 선택해서 길게 쓰는 게 좋아요.

힘차게 내딛는 첫 발걸음.

힘차게 내딛는 첫 발걸음.　힘차게 내딛는 첫 발걸음.

힘차게 내딛는 첫 발걸음.　힘차게 내딛는 첫 발걸음.

힘차게 내딛는 첫 발걸음.　힘차게 내딛는 첫 발걸음.

힘차게 내딛는 첫 발걸음.　힘차게 내딛는 첫 발걸음.

별빛, 달빛도 쉬어가는 밤. 별빛, 달빛도 쉬어가는 밤.

별빛, 달빛도 쉬어가는 밤. 별빛, 달빛도 쉬어가는 밤.

별빛, 달빛도 쉬어가는 밤. 별빛, 달빛도 쉬어가는 밤.

낯선 세계로 함께 떠나는 여행.

낯선 세계로 함께 떠나는 여행.

낯선 세계로 함께 떠나는 여행.

벚꽃이 만발한 화창한 봄날. 벚꽃이 만발한 화창한 봄날.

벚꽃이 만발한 화창한 봄날. 벚꽃이 만발한 화창한 봄날.

벚꽃이 만발한 화창한 봄날. 벚꽃이 만발한 화창한 봄날.

Point ㅊ의 첫 획 쓰기

ㅊ을 강하게 표현하고 싶다면 '찬'처럼 첫 획을 세워서 써보세요. '칭찬'처럼 ㅊ이 반복되는 경우, 첫 획을 서로 다르게 써서 작은 변화를 주면 좋아요. 단, 받침 ㅊ의 경우에는 무조건 눕혀서 쓰세요.

칭찬은 나를 차츰 나아지게 한다.

칭찬은 나를 차츰 나아지게 한다.

칭찬은 나를 차츰 나아지게 한다.

칭찬은 나를 차츰 나아지게 한다.

칭찬은 나를 차츰 나아지게 한다.

나만의 철칙을 세우고 노력할 것.

나만의 철칙을 세우고 노력할 것.

나만의 철칙을 세우고 노력할 것.

추측만으로 단정 짓지 말자.　추측만으로 단정 짓지 말자.

추측만으로 단정 짓지 말자.　추측만으로 단정 짓지 말자.

추측만으로 단정 짓지 말자.　추측만으로 단정 짓지 말자.

첫눈 내리면 눈꽃 보러 가지.

첫눈 내리면 눈꽃 보러 가지.

첫눈 내리면 눈꽃 보러 가지.

Point 쌍자음 쓰기

쌍자음을 쓸 때는 자음의 획들이 서로 닿지 않도록 약간의 간격을 두고 써보세요. 자음끼리 겹치거나 선과 선이 맞닿으면 괜히 공간만 좁아 보여요.

햇빛은 쨍쨍, 모래알은 반짝.

햇빛은 쨍쨍, 모래알은 반짝.

햇빛은 쨍쨍, 모래알은 반짝.

햇빛은 쨍쨍, 모래알은 반짝.

햇빛은 쨍쨍, 모래알은 반짝.

철썩이는 파도에 마음도 들썩들썩.

철썩이는 파도에 마음도 들썩들썩.

철썩이는 파도에 마음도 들썩들썩.

쓸쓸한 날에는 매운 짬뽕 한 그릇 뚝딱.

쓸쓸한 날에는 매운 짬뽕 한 그릇 뚝딱.

쓸쓸한 날에는 매운 짬뽕 한 그릇 뚝딱.

글씨 쓰는 재미가 쏠쏠하다. 글씨 쓰는 재미가 쏠쏠하다.

글씨 쓰는 재미가 쏠쏠하다. 글씨 쓰는 재미가 쏠쏠하다.

글씨 쓰는 재미가 쏠쏠하다. 글씨 쓰는 재미가 쏠쏠하다.

(Point) ㅋ 쓰기

'켜'처럼 ㅋ 옆에 모음이 오는 경우에는 ㅋ의 첫 가로획과 세로획의 비율을 1:2가 되도록 쓰고, '콩'처럼 아래에 모음이 오는 경우에는 1:1이 되도록 쓰세요. 화려하게 쓰고 싶다면 ㅋ의 두 번째 가로획을 길게 써도 좋고, ㅋ 아래에 받침이 오는 경우에는 '컬'처럼 세로획을 기준보다 길게 써도 좋아요.

뮤지컬 무대에 불이 켜지고 심장은 콩닥콩닥.

뮤지컬 무대에 불이 켜지고 심장은 콩닥콩닥.

뮤지컬 무대에 불이 켜지고 심장은 콩닥콩닥.

뮤지컬 무대에 불이 켜지고 심장은 콩닥콩닥.

뮤지컬 무대에 불이 켜지고 심장은 콩닥콩닥.

크나큰 도움을 주셔서 감사합니다.

크나큰 도움을 주셔서 감사합니다.

크나큰 도움을 주셔서 감사합니다.

크리스마스 카드를 써볼까?　크리스마스 카드를 써볼까?

크리스마스 카드를 써볼까?　크리스마스 카드를 써볼까?

크리스마스 카드를 써볼까?　크리스마스 카드를 써볼까?

케케묵은 카메라에 담긴 추억.

케케묵은 카메라에 담긴 추억.

케케묵은 카메라에 담긴 추억.

ㅌ을 쓸 때는 가로획이 평행이 되도록 쓰고, 가로획 사이의 빈 공간을 모두 일정하게 만들어주세요. '특'처럼 ㅌ 아래에 모음이 오는 경우 자음과 모음을 통틀어 모든 가로획 사이의 공간을 일정하게 쓰는 게 좋아요.

하나뿐인 특별한 나만의 인생 스토리.

하나뿐인 특별한 나만의 인생 스토리.

하나뿐인 특별한 나만의 인생 스토리.

하나뿐인 특별한 나만의 인생 스토리.

하나뿐인 특별한 나만의 인생 스토리.

상큼함이 톡톡, 너는 내 삶의 비타민.

상큼함이 톡톡, 너는 내 삶의 비타민.

상큼함이 톡톡, 너는 내 삶의 비타민.

턴테이블에서 흘러나오는 감미로운 음악.

턴테이블에서 흘러나오는 감미로운 음악.

턴테이블에서 흘러나오는 감미로운 음악.

처음과 같은 마음으로 사랑할게요.

처음과 같은 마음으로 사랑할게요.

처음과 같은 마음으로 사랑할게요.

Point ㅍ 쓰기

ㅍ을 쓸 때는 두 세로획이 평행이 되도록 쓰세요. ㅍ의 모든 획이 서로 이어져 있지 않아도 되니 '푸' 나 '펼'의 ㅍ처럼 획을 조금 떼서 써보세요. 받침에 ㅍ을 쓸 때는 '숲'처럼 두 번째 세로획과 마지막 가 로획을 연결해서 쓰면 한층 화려해 보여요. 단, 잘 못 쓰면 ㅂ처럼 보일 수 있으니 타원형의 여유 공 간을 ㅂ을 쓸 때보다 적게 주어야 해요.

푸르른 초원이 펼쳐진 숲길 산책.

푸르른 초원이 펼쳐진 숲길 산책.

푸르른 초원이 펼쳐진 숲길 산책.

푸르른 초원이 펼쳐진 숲길 산책.

푸르른 초원이 펼쳐진 숲길 산책.

한층 더 깊고 짙어진 가을. 한층 더 깊고 짙어진 가을.

한층 더 깊고 짙어진 가을. 한층 더 깊고 짙어진 가을.

한층 더 깊고 짙어진 가을. 한층 더 깊고 짙어진 가을.

목표를 향해 힘차게 페달을 밟고 앞으로.

목표를 향해 힘차게 페달을 밟고 앞으로.

목표를 향해 힘차게 페달을 밟고 앞으로.

편견을 버리면 더 많은 걸 볼 수 있다.

편견을 버리면 더 많은 걸 볼 수 있다.

편견을 버리면 더 많은 걸 볼 수 있다.

(Point) ㅎ 쓰기

ㅎ을 쓸 때 ㅇ 부분은 숫자 6을 쓴다고 생각하되 ㅇ이 너무 커지지 않도록 주의하세요. ㅎ의 첫 획은 눕혀서 쓰는 게 좋지만 강조하고 싶을 때는 세워서 써보세요. 단, 받침의 경우에는 무조건 눕혀서 쓰세요.

행복과 행운이 너에게 닿기를 바라.

행복과 행운이 너에게 닿기를 바라.

행복과 행운이 너에게 닿기를 바라.

행복과 행운이 너에게 닿기를 바라.

행복과 행운이 너에게 닿기를 바라.

훈훈한 바람 불어오는 3월의 어느 날.

훈훈한 바람 불어오는 3월의 어느 날.

훈훈한 바람 불어오는 3월의 어느 날.

황홀한 빛으로 물들어가는 하늘.

황홀한 빛으로 물들어가는 하늘.

황홀한 빛으로 물들어가는 하늘.

혼자가 아니라 함께라는 걸 기억해요.

혼자가 아니라 함께라는 걸 기억해요.

혼자가 아니라 함께라는 걸 기억해요.

Point 자음과 모음 연결해서 쓰기

흘림체에 익숙해지면 '당'의 '다'처럼 자음과 모음을 연결해서 쓰거나 '함'의 ㅏ처럼 모음의 세로획과 가로획을 한 번에 연결해서 써보세요. 가로획을 길게 쓰면 좀 더 화려한 글씨를 쓸 수 있어요.

당신 곁에 언제나 행복이 함께하길.

당신 곁에 언제나 행복이 함께하길.

당신 곁에 언제나 행복이 함께하길.

당신 곁에 언제나 행복이 함께하길.

당신 곁에 언제나 행복이 함께하길.

마음을 열면 행운이 들어온대요.

마음을 열면 행운이 들어온대요.

마음을 열면 행운이 들어온대요.

반짝반짝 빛날 나를 기대해.

반짝반짝 빛날 나를 기대해.

반짝반짝 빛날 나를 기대해.

오늘도 잘 살아낸 나를 칭찬해.

오늘도 잘 살아낸 나를 칭찬해.

오늘도 잘 살아낸 나를 칭찬해.

(Point) 이름 쓰기

앞에서 배운 내용들을 떠올리며 천천히 써보세요. 단순히 따라 쓰지 말고, '박'의 가로획은 사선, 세로획은 직선으로, '훈'의 ㅇ은 숫자 6처럼 등 가이드를 떠올리며 써야 온전한 내 것이 됩니다. 내 이름만 잘 연습해두어도 일상에서 자신감 있게 손글씨를 쓸 수 있어요.

주인공 이름은 박지훈, 이민정으로 정했어.

주인공 이름은 박지훈, 이민정으로 정했어.

주인공 이름은 박지훈, 이민정으로 정했어.

주인공 이름은 박지훈, 이민정으로 정했어.

주인공 이름은 박지훈, 이민정으로 정했어.

최선주! 격하게 아끼는 거 알지?

최선주! 격하게 아끼는 거 알지?

최선주! 격하게 아끼는 거 알지?

준호야, 너의 계절이 펼쳐질 거야

준호야, 너의 계절이 펼쳐질 거야

준호야, 너의 계절이 펼쳐질 거야

윤동주 시인의 시를 좋아해요.

윤동주 시인의 시를 좋아해요.

윤동주 시인의 시를 좋아해요. 윤동주 시인의 시를 좋아해요.

윤동주 시인의 시를 좋아해요. 윤동주 시인의 시를 좋아해요.

숫자도 가로획은 사선, 세로획은 직선으로 맞춰가며 써주세요. 글씨와 숫자, 전체적인 기울기가 일정하면 문장이 깔끔해 보여요.

내일 비가 올 확률은 76%입니다.

내일 비가 올 확률은 76%입니다.

내일 비가 올 확률은 76%입니다.

내일 비가 올 확률은 76%입니다.

내일 비가 올 확률은 76%입니다.

D-30! 조금만 더 힘내자! D-30! 조금만 더 힘내자!

D-30! 조금만 더 힘내자! D-30! 조금만 더 힘내자!

D-30! 조금만 더 힘내자! D-30! 조금만 더 힘내자!

진짜 게임은 9회말 2아웃부터!

진짜 게임은 9회말 2아웃부터!

진짜 게임은 9회말 2아웃부터!

24시간을 48시간처럼 살자.

24시간을 48시간처럼 살자.

24시간을 48시간처럼 살자.

사용 펜: 모나미 프러스 펜 3000(Black, Olive, Red wine)

익숙하고 편한 것도 좋지만,
때때론 새로운 경험이 새로운 세상을 만나게 해준다.
내가 알고 있는 세상이 전부가 아니라는 것도 알려준다.
새로운 것을 배우며 지식을 넓힐 수도 있지만,
새로운 공간, 경험, 사람을 만나
지금까지 겪어보지 못했던 것들을
몸소 체험하며 넓혀가기도 한다.
그러니 가끔은 익숙한 것을 벗어나 새로운 경험도 해보기를.
그 경험이 내게 어떤 세계를 선물해줄지
설레는 마음으로 한발 더 다가가보기를.

익숙하고 편한 것도 좋지만,

때론 새로운 경험이 새로운 세상을 만나게 해준다.

내가 알고 있는 세상이 전부가 아니라는 것도 알려준다.

새로운 것을 배우며 지식을 넓힐 수도 있지만,

새로운 공간, 경험, 사람을 만나

지금까지 겪어보지 못했던 것들을

몸소 체험하며 넓혀가기도 한다.

그러니 가끔은 익숙한 것을 벗어나 새로운 경험도 해보기를.

그 경험이 내게 어떤 세계를 선물해줄지

설레는 마음으로 한발 더 다가가보기를.

익숙하고 편한 것도 좋지만,

때론 새로운 경험이 새로운 세상을 만나게 해준다.

내가 알고 있는 세상이 전부가 아니라는 것도 알려준다.

새로운 것을 배우며 지식을 넓힐 수도 있지만,

새로운 공간, 경험, 사람을 만나

지금까지 겪어보지 못했던 것들을

몸소 체험하며 넓혀가기도 한다.

그러니 가끔은 익숙한 것을 벗어나 새로운 경험도 해보기를.

그 경험이 내게 어떤 세계를 선물해줄지

설레는 마음으로 한발 더 다가가보기를.

모든 게 내 탓이라고 자책하면
최선을 다한 나에게 너무 미안하잖아.
그러니 오늘은 그냥
세상 탓, 네 탓, 그들의 탓이라고 할래.

가끔은 그런 날도 있어야 하니까.
아무도 내 편이 되어주지 않을 때는
나라도 내 편이 되어줘야지.
잘되면 내 덕분!
잘못되면 네 탓!

이렇게 정신 승리 한번 하고,
다시 정신 차리지.

사용 펜: 페이퍼메이트 잉크조이 젤 0.7, 제노 붓펜(중)

모든 게 내 탓이라고 자책하면
최선을 다한 나에게 너무 미안하잖아.
그러니 오늘은 그냥
세상 탓, 네 탓, 그들의 탓이라고 할래.

가끔은 그런 날도 있어야 하니까.
아무도 내 편이 되어주지 않을 때는
나라도 내 편이 되어줘야지.
잘되면 내 덕분!
잘못되면 네 탓!

이렇게 정신 승리 한번 하고,
다시 정신 차리지.

모든 게 내 탓이라고 자책하면
최선을 다한 나에게 너무 미안하잖아.
그러니 오늘은 그냥
세상 탓, 네 탓, 그들의 탓이라고 할래.

가끔은 그런 날도 있어야 하니까.
아무도 내 편이 되어주지 않을 때는
나라도 내 편이 되어줘야지.
잘되면 내 덕분!
잘못되면 네 탓!

이렇게 정신 승리 한번 하고,
다시 정신 차리자.

모든 게 내 탓이라고 자책하면
최선을 다한 나에게 너무 미안하잖아.
그러니 오늘은 그냥
세상 탓, 네 탓, 그들의 탓이라고 할래.

가끔은 그런 날도 있어야 하니까.
아무도 내 편이 되어주지 않을 때는
나라도 내 편이 되어줘야지.
잘되면 내 덕분!
잘못되면 네 탓!

이렇게 정신 승리 한번 하고,
다시 정신 차리자.

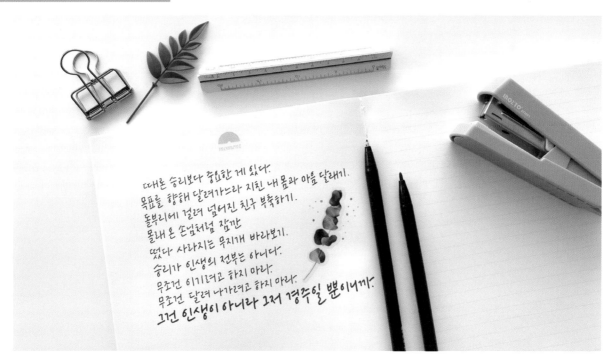

사용 펜: 모나미 프러스 펜 3000, 컴퓨터용 사인펜

때로는 승리보다 중요한 게 있다.
목표를 향해 달려가느라 지친 내 몸과 마음 달래기.
돌부리에 걸려 넘어진 친구 부축하기.
몰래 온 손님처럼 잠깐
떴다 사라지는 무지개 바라보기.
승리가 인생의 전부는 아니다.
무조건 이기려고 하지 마라.
무조건 달려 나가려고 하지 마라.
그건 인생이 아니라 그저 경주일 뿐이니까.

때대론 승리보다 중요한 게 있다.
목표를 향해 달려가느라 지친 내 몸과 마음 달래기.
돌부리에 걸려 넘어진 친구 부축하기.
몰래 온 손님처럼 잠깐
떴다 사라지는 무지개 바라보기.
승리가 인생의 전부는 아니다.
무조건 이기려고 하지 마라.
무조건 달려 나가려고 하지 마라.
그건 인생이 아니라 그저 경주일 뿐이니까.

때대론 승리보다 중요한 게 있다.
목표를 향해 달려가느라 지친 내 몸과 마음 달래기.
돌부리에 걸려 넘어진 친구 부축하기.
몰래 온 손님처럼 잠깐
떴다 사라지는 무지개 바라보기.
승리가 인생의 전부는 아니다.
무조건 이기려고 하지 마라.
무조건 달려 나가려고 하지 마라.
그건 인생이 아니라 그저 경주일 뿐이니까.

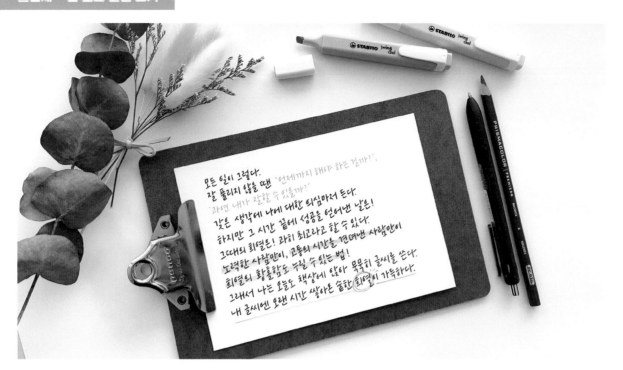

사용 펜: 페이퍼메이트 잉크조이 젤 0.7, 유니볼 시그노 0.7(메탈릭그린), 스타빌로 스윙쿨 파스텔(113 터쿼이즈, 155 라일락), 프리즈마 유성 색연필(PC930)

모든 일이 그렇다.
잘 풀리지 않을 땐

갖은 생각에 나에 대한 의심마저 든다.
하지만 그 시간 끝에 성공을 얻어낸 날은!
그대의 희열은! 과히 최고라고 할 수 있다.
노력한 사람만이, 고통의 시간을 견뎌낸 사람만이
희열의 황홀함도 누릴 수 있는 법!
그래서 나는 오늘도 책상에 앉아 묵묵히 글씨를 쓴다.
내 글씨엔 오랜 시간 쌓아온 숱한 희열이 가득하다.

모든 일이 그렇다.
잘 풀리지 않을 땐

깊은 생각에 나에 대한 의심마저 든다.
하지만 그 시간 끝에 성공을 얻어낸 날은!
그대의 희열은! 과히 최고라고 할 수 있다.
노력한 사람만이, 고통의 시간을 견뎌낸 사람만이
희열의 황홀함도 누릴 수 있는 법!
그래서 나는 오늘도 책상에 앉아 묵묵히 글씨를 쓴다.
내 글씨엔 오랜 시간 쌓아온 숱한 희열이 가득하다.

모든 일이 그렇다.
잘 풀리지 않을 땐

깊은 생각에 나에 대한 의심마저 든다.
하지만 그 시간 끝에 성공을 얻어낸 날은!
그대의 희열은! 과히 최고라고 할 수 있다.
노력한 사람만이, 고통의 시간을 견뎌낸 사람만이
희열의 황홀함도 누릴 수 있는 법!
그래서 나는 오늘도 책상에 앉아 묵묵히 글씨를 쓴다.
내 글씨엔 오랜 시간 쌓아온 숱한 희열이 가득하다.

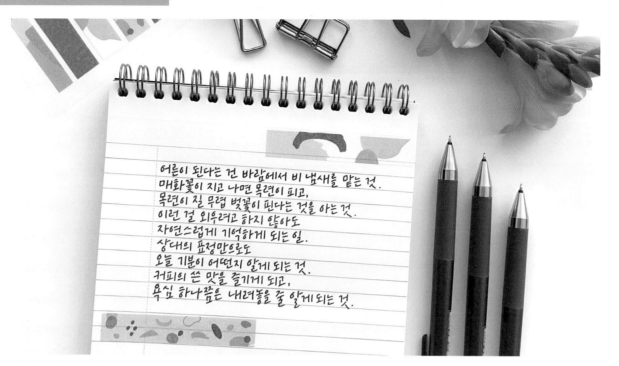

어른이 된다는 건 바람에서 비 냄새를 맡는 것.
매화꽃이 지고 나면 목련이 피고,
목련이 질 무렵 벚꽃이 핀다는 것을 아는 것.
이런 걸 외우려고 하지 않아도
자연스럽게 기억하게 되는 일.
상대의 표정만으로도
오늘 기분이 어떤지 알게 되는 것.
커피의 쓴 맛을 즐기게 되고,
욕심 하나쯤은 내려놓을 줄 알게 되는 것.

사용 펜: 파이롯트 쥬스업 클래식 글로시 0.5(바이올렛, 레드, 그린, 블루)

어른이 된다는 건 바람에서 비 냄새를 맡는 것.
매화꽃이 지고 나면 목련이 피고,
목련이 질 무렵 벚꽃이 핀다는 것을 아는 것.
이런 걸 외우려고 하지 않아도
자연스럽게 기억하게 되는 일.
상대의 표정만으로도
오늘 기분이 어떤지 알게 되는 것.
커피의 쓴 맛을 즐기게 되고,
욕심 하나쯤은 내려놓을 줄 알게 되는 것.

어른이 된다는 건 바람에서 비 냄새를 맡는 것.
매화꽃이 지고 나면 목련이 피고,
목련이 질 무렵 벚꽃이 핀다는 것을 아는 것.
이런 걸 외우려고 하지 않아도
자연스럽게 기억하게 되는 일.
상대의 표정만으로도
오늘 기분이 어떤지 알게 되는 것.
커피의 쓴 맛을 즐기게 되고,
욕심 하나쯤은 내려놓을 줄 알게 되는 것.

어른이 된다는 건 바람에서 비 냄새를 맡는 것.
매화꽃이 지고 나면 목련이 피고,
목련이 질 무렵 벚꽃이 핀다는 것을 아는 것.
이런 걸 외우려고 하지 않아도
자연스럽게 기억하게 되는 일.
상대의 표정만으로도
오늘 기분이 어떤지 알게 되는 것.
커피의 쓴 맛을 즐기게 되고,
욕심 하나쯤은 내려놓을 줄 알게 되는 것.

그땐 몰랐던 일.
그저 좋아서 했던 일들이 내 인생을
이렇게 바꿔놓을 거라고 생각하지 못했다.
만약에 알고 있었다면?
그랬다면 더 잘해야 한다는 부담감에 긴장하고
스트레스를 받다 제풀에 지쳐
포기했을지도 모른다.
때로는 어찌 될지 모른 채
흘러가는 대로 나를 맡겨두는 것도 괜찮다.
그땐 몰라서 다행인 것도 있다.

사용 펜: 제노 붓펜(중), 파이롯트 쥬스업 클래식 글로시 0.5(블랙, 그린, 레드)

그땐 몰랐던 일.
그저 좋아서 했던 일들이 내 인생을
이렇게 바꿔놓을 거라고 생각하지 못했다.
만약에 알고 있었다면?
그랬다면 더 잘해야 한다는 부담감에 긴장하고
스트레스를 받다 제풀에 지쳐
포기했을지도 모른다.
때로는 어찌 될지 모른 채
흘러가는 대로 나를 맡겨두는 것도 괜찮다.
그땐 몰라서 다행인 것도 있다.

그땐 몰랐던 일.

그저 좋아서 했던 일들이 내 인생을
이렇게 바꿔놓을 거라고 생각하지 못했다.
만약에 알고 있었다면?
그랬다면 더 잘해야 한다는 부담감에 긴장하고
스트레스를 받아 제풀에 지쳐
포기했을지도 모른다.
때로는 어찌 될지 모른 채
흘러가는 대로 나를 맡겨두는 것도 괜찮다.
그땐 몰라서 다행인 것도 있다.

그땐 몰랐던 일.

그저 좋아서 했던 일들이 내 인생을
이렇게 바꿔놓을 거라고 생각하지 못했다.
만약에 알고 있었다면?
그랬다면 더 잘해야 한다는 부담감에 긴장하고
스트레스를 받아 제풀에 지쳐
포기했을지도 모른다.
때로는 어찌 될지 모른 채
흘러가는 대로 나를 맡겨두는 것도 괜찮다.
그땐 몰라서 다행인 것도 있다.

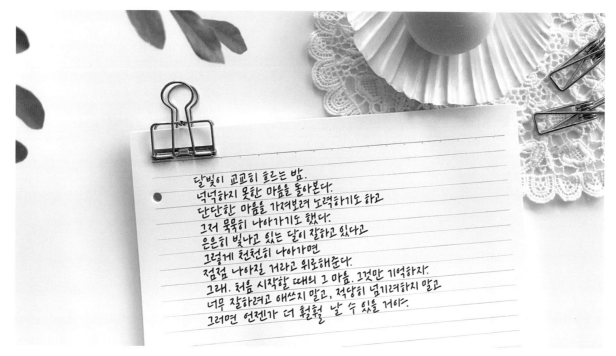

달빛이 교교히 흐르는 밤.
넉넉하지 못한 마음을 돌아본다.
단단한 마음을 가져보려 노력하기도 하고
그저 묵묵히 나아가기도 했다.
은은히 빛나고 있는 달이 잘하고 있다고
그렇게 천천히 나아가면
점점 나아질 거라고 위로해준다.
그래. 처음 시작할 때의 그 마음. 그것만 기억하자.
너무 잘하려고 애쓰지 말고, 적당히 넘기려하지 말고
그러면 언젠가 더 훨훨 날 수 있을 거야.

사용 펜: 동아 Q-노크 0.5

달빛이 교교히 흐르는 밤.
넉넉하지 못한 마음을 돌아본다.
단단한 마음을 가져보려 노력하기도 하고
그저 묵묵히 나아가기도 했다.
은은히 빛나고 있는 달이 잘하고 있다고
그렇게 천천히 나아가면
점점 나아질 거라고 위로해준다.
그래. 처음 시작할 때의 그 마음. 그것만 기억하자.
너무 잘하려고 애쓰지 말고, 적당히 넘기려하지 말고
그러면 언젠가 더 훨훨 날 수 있을 거야.

달빛이 교교히 흐르는 밤.
넉넉하지 못한 마음을 돌아본다.
단단한 마음을 가져보려 노력하기도 하고
그저 묵묵히 나아가기도 했다.
은은히 빛나고 있는 달이 잘하고 있다고
그렇게 천천히 나아가면
점점 나아질 거라고 위로해준다.
그래. 처음 시작할 때의 그 마음. 그것만 기억하자.
너무 잘하려고 애쓰지 말고, 적당히 넘기려하지 말고
그러면 언젠가 더 훨훨 날 수 있을 거야.

달빛이 교교히 흐르는 밤.
넉넉하지 못한 마음을 돌아본다.
단단한 마음을 가져보려 노력하기도 하고
그저 묵묵히 나아가기도 했다.
은은히 빛나고 있는 달이 잘하고 있다고
그렇게 천천히 나아가면
점점 나아질 거라고 위로해준다.
그래. 처음 시작할 때의 그 마음. 그것만 기억하자.
너무 잘하려고 애쓰지 말고, 적당히 넘기려하지 말고
그러면 언젠가 더 훨훨 날 수 있을 거야.

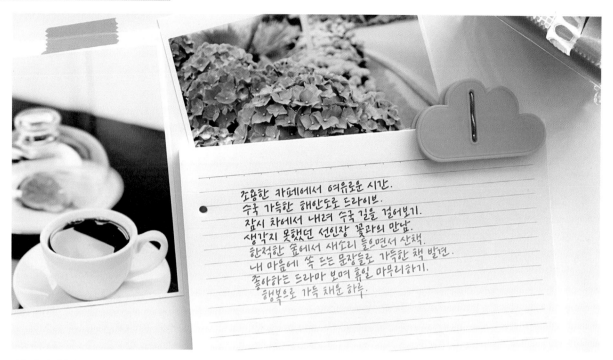

조용한 카페에서 여유로운 시간.
수국 가득한 해안도로 드라이브.
잠시 차에서 내려 수국 길을 걸어보기.
생각지 못했던 선인장 꽃과의 만남.
한적한 숲에서 새소리 들으면서 산책.
내 마음에 쏙 드는 문장들로 가득한 책 발견.
좋아하는 드라마 보며 휴일 마무리하기.
행복으로 가득 채운 하루.

사용 펜: 유니볼 시그노 0.7(메탈릭바이올렛, 메탈릭그린, 파스텔레드)

조용한 카페에서 여유로운 시간.
수국 가득한 해안도로 드라이브.
잠시 차에서 내려 수국 길을 걸어보기.
생각지 못했던 선인장 꽃과의 만남.
한적한 숲에서 새소리 들으면서 산책.
내 마음에 쏙 드는 문장들로 가득한 책 발견.
좋아하는 드라마 보며 휴일 마무리하기.
행복으로 가득 채운 하루.

조용한 카페에서 여유로운 시간.
수국 가득한 해안도로 드라이브.
잠시 차에서 내려 수국 길을 걸어보기.
생각지 못했던 선인장 꽃과의 만남.

한적한 골목길 담벼락 꽃으로 그득해
내 맘에 쏙 드는 분위기는 가득함이 아닌 빈 여백.
좋아하는 드라마 보며 행복 가득히.
행복으로 가득 채운 하루.

조용한 카페에서 여유로운 시간.
수국 가득한 해안도로 드라이브.
잠시 차에서 내려 수국 길을 걸어보기.
생각지 못했던 선인장 꽃과의 만남.

한적한 골목길 담벼락 꽃으로 그득해
내 맘에 쏙 드는 분위기는 가득함이 아닌 빈 여백.
좋아하는 드라마 보며 행복 가득히.
행복으로 가득 채운 하루.

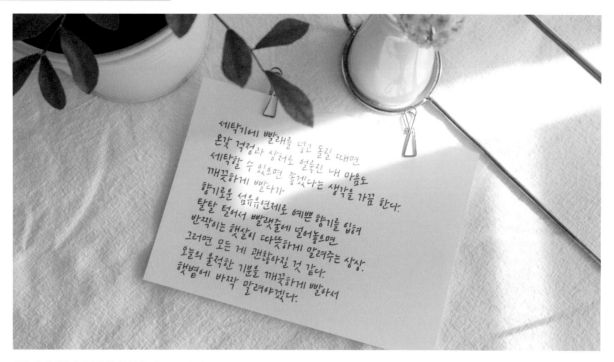

사용 펜: 파이롯트 쥬스업 클래식 글로시 0.5(블랙, 레드)

세탁기에 빨래를 넣고 돌릴 때면
온갖 걱정과 상처로 얼룩진 내 마음도
세탁할 수 있으면 좋겠다는 생각을 가끔 한다.
깨끗하게 빨다가
향기로운 섬유유연제로 예쁜 향기를 입혀
탈탈 털어서 빨랫줄에 널어놓으면
반짝이는 햇살이 따뜻하게 말려주는 상상.
그러면 모든 게 괜찮아질 것 같다.
오늘의 울적한 기분을 깨끗하게 빨아서
햇볕에 바짝 말려야겠다.

세탁기에 빨래를 넣고 돌릴 때면
온갖 걱정과 상처로 얼룩진 내 마음도
세탁할 수 있으면 좋겠다는 생각을 가끔 한다.
깨끗하게 빨다가
향기로운 섬유유연제로 예쁜 향기를 입혀
탈탈 털어서 빨랫줄에 널어놓으면
반짝이는 햇살이 따뜻하게 말려주는 상상.
그러면 모든 게 괜찮아질 것 같다.
오늘의 울적한 기분을 깨끗하게 빨아서
햇볕에 바짝 말려야겠다.

세탁기에 빨래를 넣고 돌릴 때면
온갖 걱정과 상처로 얼룩진 내 마음도
세탁할 수 있으면 좋겠다는 생각을 가끔 한다.
깨끗하게 빨다가
향기로운 섬유유연제로 예쁜 향기를 입혀
탈탈 털어서 빨랫줄에 널어놓으면
반짝이는 햇살이 따뜻하게 말려주는 상상.
그러면 모든 게 괜찮아질 것 같다.
오늘의 울적한 기분을 깨끗하게 빨아서
햇볕에 바짝 말려야겠다.

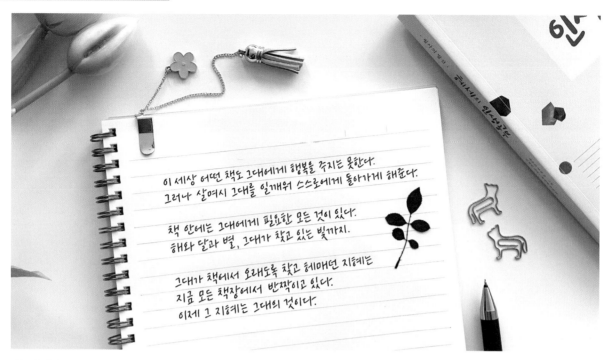

이 세상 어떤 책도 그대에게 행복을 주지는 못한다.
그러나 살며시 그대를 일깨워 스스로에게 돌아가게 해준다.

책 안에는 그대에게 필요한 모든 것이 있다.
해와 달과 별, 그대가 찾고 있는 빛까지.

그대가 책에서 오래도록 찾고 헤매던 지혜는
지금 모든 책장에서 반짝이고 있다.
이제 그 지혜는 그대의 것이다.

사용 펜: 파이롯트 쥬스업 클래식 글로시 0.5

이 세상 어떤 책도 그대에게 행복을 주지는 못한다.
그러나 살며시 그대를 일깨워 스스로에게 돌아가게 해준다.

책 안에는 그대에게 필요한 모든 것이 있다.
해와 달과 별, 그대가 찾고 있는 빛까지.

그대가 책에서 오래도록 찾고 헤매던 지혜는
지금 모든 책장에서 반짝이고 있다.
이제 그 지혜는 그대의 것이다.

헤르만 헤세, 《헤세의 인생공부》 중에서

이 세상 어떤 책도 그대에게 행복을 주지는 못한다.
그러나 살며시 그대를 일깨워 스스로에게 돌아가게 해준다.

책 안에는 그대에게 필요한 모든 것이 있다.
해와 달과 별, 그대가 찾고 있는 빛까지.

그대가 책에서 오래도록 찾고 헤매던 지혜는
지금 모든 책장에서 반짝이고 있다.
이제 그 지혜는 그대의 것이다.

<div align="right">헤르만 헤세, 《헤세의 인생공부》 중에서</div>

이 세상 어떤 책도 그대에게 행복을 주지는 못한다.
그러나 살며시 그대를 일깨워 스스로에게 돌아가게 해준다.

책 안에는 그대에게 필요한 모든 것이 있다.
해와 달과 별, 그대가 찾고 있는 빛까지.

그대가 책에서 오래도록 찾고 헤매던 지혜는
지금 모든 책장에서 반짝이고 있다.
이제 그 지혜는 그대의 것이다.

헤르만 헤세, 《헤세의 인생공부》 중에서

· PART 3 ·

일상에서 자주 쓰는 표현

누군가에게 진심을 전할 때 쓰는 문장들을 모아봤어요.
또박체와 흘림체를 함께 연습하며 캘리애 손글씨를 내 것으로 만들어보세요.

또박체	흘림체
안녕하세요.	**안녕하세요.**
안녕하세요.	안녕하세요.
안녕하세요.	안녕하세요.
사랑합니다.	**사랑합니다.**
사랑합니다.	사랑합니다.
사랑합니다.	사랑합니다.

또박체	흘림체
감사합니다.	**감사합니다.**
감사합니다.	감사합니다.
감사합니다.	감사합니다.
반갑습니다.	**반갑습니다.**
반갑습니다.	반갑습니다.
반갑습니다.	반갑습니다.

또박체	흘림체
미안합니다.	**미안합니다.**
미안합니다.	미안합니다.
미안합니다.	미안합니다.
괜찮습니다.	**괜찮습니다.**
괜찮습니다.	괜찮습니다.
괜찮습니다.	괜찮습니다.

또박체	흘림체
늘 행복하세요.	늘 행복하세요.
늘 행복하세요.	늘 행복하세요.
늘 행복하세요.	늘 행복하세요.
오래 건강하세요.	오래 건강하세요.
오래 건강하세요.	오래 건강하세요.
오래 건강하세요.	오래 건강하세요.

또박체	흘림체
좋은 하루 보내세요.	좋은 하루 보내세요.
좋은 하루 보내세요.	좋은 하루 보내세요.
좋은 하루 보내세요.	좋은 하루 보내세요.
편안한 저녁 되세요.	편안한 저녁 되세요.
편안한 저녁 되세요.	편안한 저녁 되세요.
편안한 저녁 되세요.	편안한 저녁 되세요.

또박체	흘림체
생일 축하합니다.	생일 축하합니다.
생일 축하합니다.	생일 축하합니다.
생일 축하합니다.	생일 축하합니다.
항상 응원하고 있어!	항상 응원하고 있어!
항상 응원하고 있어!	항상 응원하고 있어!
항상 응원하고 있어!	항상 응원하고 있어!

또박체	흘림체
감기 조심하세요.	감기 조심하세요.
감기 조심하세요.	감기 조심하세요.
감기 조심하세요.	감기 조심하세요.
잘 부탁드려요.	잘 부탁드려요.
잘 부탁드려요.	잘 부탁드려요.
잘 부탁드려요.	잘 부탁드려요.

또박체	흘림체
수고했어. 오늘도.	수고했어. 오늘도.
수고했어. 오늘도.	수고했어. 오늘도.
수고했어. 오늘도.	수고했어. 오늘도.
좋은 꿈, 잘자!	좋은 꿈, 잘자!
좋은 꿈, 잘자!	좋은 꿈, 잘자!
좋은 꿈, 잘자!	좋은 꿈, 잘자!

또박체	흘림체
참 잘 했어요.	참 잘 했어요.
참 잘 했어요.	참 잘 했어요.
참 잘 했어요.	참 잘 했어요.
네가 최고야.	네가 최고야.
네가 최고야.	네가 최고야.
네가 최고야.	네가 최고야.

또박체	흘림체
열심히 해보자.	**열심히 해보자.**
열심히 해보자.	열심히 해보자.
열심히 해보자.	열심히 해보자.
오늘도 파이팅이야!	**오늘도 파이팅이야!**
오늘도 파이팅이야!	오늘도 파이팅이야!
오늘도 파이팅이야!	오늘도 파이팅이야!

또박체	흘림체
좋은 아침이에요.	좋은 아침이에요.
좋은 아침이에요.	좋은 아침이에요.
좋은 아침이에요.	좋은 아침이에요.
메리 크리스마스!	메리 크리스마스!
메리 크리스마스!	메리 크리스마스!
메리 크리스마스!	메리 크리스마스!

또박체	흘림체
덕분에 잘 지내요.	덕분에 잘 지내요.
덕분에 잘 지내요.	덕분에 잘 지내요.
덕분에 잘 지내요.	덕분에 잘 지내요.
언제든 연락해.	언제든 연락해.
언제든 연락해.	언제든 연락해.
언제든 연락해.	언제든 연락해.

또박체	흘림체
오랜만이에요.	오랜만이에요.
오랜만이에요.	오랜만이에요.
오랜만이에요.	오랜만이에요.
진짜로 다행이야!	진짜로 다행이야!
진짜로 다행이야!	진짜로 다행이야!
진짜로 다행이야!	진짜로 다행이야!

또박체	흘림체
새해 복 많이 받아요.	새해 복 많이 받아요.
새해 복 많이 받아요.	새해 복 많이 받아요.
새해 복 많이 받아요.	새해 복 많이 받아요.
명절 잘 보내세요.	명절 잘 보내세요.
명절 잘 보내세요.	명절 잘 보내세요.
명절 잘 보내세요.	명절 잘 보내세요.

또박체	흘림체
정말 귀여워요.	**정말 귀여워요.**
정말 귀여워요.	정말 귀여워요.
정말 귀여워요.	정말 귀여워요.
친구야, 힘내자!	**친구야, 힘내자!**
친구야, 힘내자!	친구야, 힘내자!
친구야, 힘내자!	친구야, 힘내자!

또박체	흘림체
네가 보고 싶다.	네가 보고 싶다.
네가 보고 싶다.	네가 보고 싶다.
네가 보고 싶다.	네가 보고 싶다.
오늘 하루 어땠어?	오늘 하루 어땠어?
오늘 하루 어땠어?	오늘 하루 어땠어?
오늘 하루 어땠어?	오늘 하루 어땠어?

또박체	흘림체
고생했어요.	**고생했어요.**
고생했어요.	고생했어요.
고생했어요.	고생했어요.
다음에 또 보자.	**다음에 또 보자.**
다음에 또 보자.	다음에 또 보자.
다음에 또 보자.	다음에 또 보자.